東洋

洋

破風、列當度、君靈鈴 合著

畫帖

天空數位圖書出版

目錄

一步錯，步步錯──《影響》　　07

不可錯過的《悠長假期》　　11

如果父親跟你一起上課的話
《傻親青春白書》　　15

笑中有淚
《大豆田永久子與三個前夫》　　19

再煽情的悲劇恐怕也不及現實煽情吧
《沒有家的孩子》　　25

重點若錯了，重來多少次都一樣
《認識的妻子》　　29

捉到鹿唔識脫角
《來世要好好地做》　　33

歷史劇是劇，不是歷史《篤姬》　　37

今天再看一遍《同一屋簷下》　　41

不是所有放棄都是不好的
《短劇開始了》(又譯《喜劇開場》)　　47

青春的交響曲聽起來令人元氣滿滿
《搖擺女孩》　　51

情感豐富是戀愛的雙刃劍
《戀愛世代》　　55

破風

目錄

滿滿的青春回憶
——《Sunny 我們的青春》 59

生存其實並不簡單
——《生存家族》 63

謊言其實並不可怕
——《愛上謊言的女人》 67

《陸王》 71

《下町火箭》第一季 75

《半澤直樹》第一季 79

《半澤直樹》第二季 83

《Beach Boys》 87

《飛上天空的輪胎》 91

《大逃殺》 95

《第三次殺人》 99

《海街日記》 103

列當度

目錄

《夢想飛行 GOOD LUCK》 107

《野豬大改造》 111

《PRICELESS 人生無價》 115

《交響情人夢》 119

《失戀巧克力職人》 123

《美麗人生》 127

《送行者——禮儀師的樂章》 131

《求婚大作戰》 135

《魚干女又怎樣》 139

《極道鮮師》 143

《女王的教室》 147

《一公升的眼淚》 151

君靈鈴

一步錯，步步錯──《影響》

文：破風

破風

　　2021 年的冬季日劇有不少相當不錯的選擇，除了備受網友討論的《天國與地獄》和口碑不斷向上的《我家的故事》，懸疑劇《影響》也是相當不錯的作品。《影響》由於是收費衛星電視台 WOWOW 的作品，所以受關注程度遠不及上述由「五大私營電視台」製作及播放的劇集。不過在我看來，《影響》的可觀程度絕對是 2021 年上半年最佳的其中一部日劇。

　　坦白來說，我是因為喜歡「千年一遇」美少女橋本環奈才選擇看這部「低調」的劇集。固然橋本環奈在這部劇集的表現並沒有令人失望，沒有因為樣貌和以往在其他劇集帶來的醜化誇張形象而掩蓋她的演技，甚至證明自己是可以用演技征服觀眾。而且本片更吸引觀眾的是劇情相當緊湊，整部劇集幾乎沒有半分冷場和多餘的情節，這當然可以歸功於本劇只有五集，是普遍日劇長度的一半，所以沒有廢話存在的空間。而本劇最厲害的地方是每集完結前，與下一集連結的錨位做得相當好，本劇的錨位都是以意料之外的故事發展，令觀眾很想再看下一集，看一下故事會如何繼續下去。

　　本劇是講述小說家及川受一名叫「友梨」的讀者來信吸引，決定接受對方所託，把對方與兩名友人在 35 年間因為友情而殺人的故事編寫成書。在「友梨」所述的故事中，因為家人嫌棄她的兒時玩伴里子可能被爺爺性

侵，而逐漸與里子疏遠，二人雖然繼續升讀同一所中學，長大後卻形同陌路。這時友梨跟從東京搬過來插班的單親少女真帆成為好朋友，不久後卻因為保護差點被性侵的真帆，友梨竟然誤殺欲犯案的痴漢。翌日友梨從母親口中得知竟然是已經變為不良少女的里子被捕，原來是里子見到友梨下手後到警署「自首」。不過里子在警署保釋出來後卻以此威脅友梨，要求友梨殺掉性侵自己的爺爺。友梨本來已下定決心下手，可是因為意外而失手，不久後爺爺墜樓身亡，卻原來是真帆不想友梨被里子要脅而代為下手。可是里子還是知道真相，所以後來曾揚言拿出證據再要脅二人，不過後來還是不了了之。直到友梨大學畢業後遇上真帆，真帆卻反過來要脅友梨，要求友梨替她殺掉家暴的丈夫，友梨亦狠下心腸把真帆的丈夫一刀斃命。可是後來友梨才發現真帆根本沒有結婚，小說家及川也查到在與「友梨」相遇的三年前，真正的友梨已經因癌症而逝世......

友梨在劇中把一切殺人事件的起因都扛在自己的肩上，因為她認為若非自己小時候沒對被性侵的里子伸出援手，反而聽從父母的話與她疏遠，令里子淪為不良少女，從而被里子以殺人事件要脅，就不會再有另外兩宗殺人事件，她、里子和真帆就不會身負殺人罪（後來劇情交待了其實是里子在垂死的痴漢身上加了最後一

刀），也不會令三人都無法再如正常人般過著幸福的生活。我卻認為每個人要走怎樣的路是自己的選擇，縱然可能有其他因素影響人如何選擇，不過選擇權還是自己的，所以要為自己的選擇付上代價是無可避免的。里子的遭遇固然值得同情，可是如果就像劇中所說的是連里子的父母都默許爺爺的行為，就算當年還是小孩子的友梨願意伸出援手，又可以幫到什麼呢？因此與其說是因為自己沒對里子見死不救而釀成一連串的悲劇，倒不如說是因為友梨的想法出現偏差才是往後故事的原委吧。

不可錯過的《悠長假期》

文：破風

破風

如果要問我，有哪一套日劇神作不應錯過，1996 年的《悠長假期》肯定是頭三位之一。這套集結了名劇作家北川悅吏子、當紅偶像木村拓哉、山口智子的日劇，還有竹野內豐、稻森泉、松隆子以及當年新人廣末涼子等好手，無論是主角對戲或者配角群戲都令人回味。

為何這套劇感動人心？多年之後回看，是因為它對於角色有一份體貼入微的溫柔，間接鼓勵觀眾面對人生順逆。一套劇好看，劇本絕對是靈魂。《悠長假期》的主線，是失婚過氣模特兒小南 (山口智子 飾) 遇上失意音樂學院畢業生瀨名 (木村拓哉 飾) 的同居生活，配以小南弟弟真二 (竹野內豐 飾) 和瀨名學妹奧澤涼子 (松隆子 飾) 之間的感情糾紛，完全是九十年代末日本經濟繁盛背景下，一班趕不上尾班車的青年人哀歌。

《悠長假期》沒有迴避失意，瀨名想成為職業鋼琴家的夢想似有還無，加上追求師妹奧澤涼子失敗，種種打擊之下一度想放棄轉當售貨員，只求生活糊口不再幻想做夢。小南的處境更糟糕，三十過外的過氣模特兒找不到好工作，悔婚之後又沒有好對象，只能夠勉強接受攝影師的追求。透過兩位主角的故事，加上配角們的群戲及各自各的心結，北川悅吏子捕捉到該代年青人的心態和想法。

如果只是談愛情、友情和失意人，《悠長假期》稱不上經典。這套劇最可貴之處，是點出人類有選擇的自由。當瀨名想放棄職業鋼琴家的夢想之時，是既似朋友又似情人的小南選擇親自行動，私下學琴來鼓勵這位不中用的「弟弟」，終於點醒這位年青人。當瀨名終於在鋼琴比賽中獲獎可以去波士頓發展時，是他選擇跑去追回想逃掉的小南，來了一個童話般的美滿結局。即使身處人生低谷，只要能夠珍惜與身邊人的相遇，把握好每個選擇，人生仍是處處有轉機。

「當你做什麼都不成的時候，不如當成是老天爺給你的一個假期」、「明明很開心，卻又故意發脾氣，其實很難過，卻裝作若無其事」、「保持純真，就會有幸福的，笑一笑，不要忘記笑容」，甚至是天台廣告牌的「Don't Worry，Be Happy」勵志標語，每一個細節或者每一句對白，都是鼓勵不如意的人，學習如何在逆境中調整節奏重新上路。

某程度上，相信當年 34 歲的編劇北川悅吏子把自己的中年女性想法投射在山口智子身上，所以她的對白總是分外貼心。當年 32 歲的山口智子面對當年 24 歲的木村拓哉，正正是姊弟戀的年紀。戲劇中女方因為年齡差距想愛而不敢愛，男方對於大姐姐的感情未能掌握分

寸，直到男主角在鋼琴比賽獲獎獲得社會肯定，事業終於有起色之時，這份感情就有了堅實的基礎發展下去。

在此大膽假設，當年的木村對於山口智子隨時戲假情真，這樣好的劇本和對白，這樣適合談情的好對手，沒有一點點動心的話，這套戲劇也難以令觀眾投入到百看不厭吧？

如果父親跟你一起上課的話
《傻親青春白書》

文：破風

破風

　　上課對於大部分人來說相信並不是一件令人享受的事，如果自己的父親還要跟你一起上課的話，那麼一定是比死更難受吧。不過在近年在日本以搞怪著名的導演福田雄一手中的《傻親青春白書》故事裡，可以看到老爸一起上課其實也不是全是壞事。

　　《傻親青春白書》的主角賀太郎是一個獨力把女兒小櫻養大的中年小說家，由於他太寵愛自己的女兒，甚至在大部分人眼中是變態，所以竟然悄悄地報考女兒投考的大學，而且還考上了，於是他便跟小櫻一起上課，目的是避免一切他認為不懷好意的男生接近她。光是看到這樣的人物設定，相信沒有幾個當兒子或女兒的會受得了吧，就連女兒小櫻的大學好朋友也直接地說小櫻到了 20 歲都沒試過跟男生交往，全因為是老爸的原故。父親把女兒看管成這樣，試問又怎麼可能有男生想要接近呢？

　　這麼一個討厭的角色，卻在這故事裡令觀眾沒有對他厭惡，甚至有時候覺得有點可愛，原因是劇組很聰明地找來相當漂亮的人氣女優永野芽郁飾演女兒小櫻的角色。而且小櫻這個角色相當傻氣，對爸爸變態式的保護看得非常正面。從男士的角度來說，如果有一個這麼可愛的女兒，相信也很難說服自己不去看緊一點吧。

　　另一個讓觀眾覺得賀太郎不算討厭的原因，是他除了對女兒的看管過於病態，對其他人特別是跟女兒一起在大學認識的年青人同學都很體貼，而且很懂得利用自己的人生經驗協助同學們渡過人生的難關。比如是女兒小櫻的大學閨蜜寬子因為在老家被舊同學欺凌，所以不想回老家跟父母渡過日本人很重視的成人式，賀太郎直截了當鼓勵她不喜歡就不要回老家，就留在東京跟他們一起過就好。

　　例如意外因為拍攝網上影片爆紅而變得目中無人的根來，後來被制作人嫌棄甚至轉走酬金，賀太郎也不計前嫌為根來討回酬金和勸導他重返校園。至於本來是自己的粉絲卻成為同學的畠山，誓言要把自己模仿成跟賀太郎一樣，因為他想跟賀太郎一樣在大學時代已是一炮而紅的小說家。不過賀太郎則坦言就是因為年少成名令自己失去大學生活，甚至提早把學退掉令他感到後悔，藉此勸導這小粉絲要把握青春，好好享受大學生活。對他人體貼而擁有智慧，就算是年紀大了一輪，還是值得贏取後輩的尊敬，當然現實世界中的後輩們會否對長輩也給予應有的尊重，則是另一個值得討論的課題了。

笑中有淚
《大豆田永久子與三個前夫》

文：破風

破風

　　如果要數今年日劇佳作，金句製造機坂元裕二的
《大豆田永久子與三個前夫》肯定上榜。此劇由松隆子
擔任糊塗女主角大豆田永久子，松田龍平、角田晃廣和
岡田將生扮演她的三位前夫，加上市川實日子扮演松隆
子的知心友，還有小田切讓驚喜客串，成為劇迷力追尋
找金句的都市小品。

　　《大豆田永久子與三個前夫》的主線，是松隆子扮
演的大豆田永久子在喪母的同時當上了建築公司的社
長，再和三位前夫有著剪不斷、理還亂的瓜葛。首三話，
每一集講述大豆田和一位前夫的故事，去到第四、五話
是講三位前夫各自發展新感情的章節。最精采是第五話，
原來首任前夫松田龍平喜歡的人是松隆子的朋友市川
實日子，含蓄地交代這份感情，而松隆子是來到這刻才
知道松田的真正心意。松隆子在多年前已經直覺松田心
中另有別人，在廿來歲的時候她不能接受這一點而離婚，
但直到此刻知道松田真正心意之後，她的內心忐忑，和
松田的關係也開始轉變。

　　滿以為劇情要變成三角戀，但坂元裕二在第六話筆
鋒一轉，直接令市川實日子在劇中急病離世，留下松隆
子與松田消化這個難受的事實。第七話直接跳去一年之
後，松隆子仍然努力當社長，但面對公司被收購以及新
男人小田切讓出現，生活再起波瀾。正是這位陌生人讓

她說出對於離世摯友的思念，甚至成為她潛在的第四任丈夫人選。但坂田裕二的劇情豈是容易猜到，去到第九、第十話，坂田讓松隆子選擇與小田切讓未曾開始已分手，留下三任前夫和她繼續糾纏，寫出一個充滿留白空間的結局。

相比起以往《四重奏》、《離婚萬歲》、甚至成名作《東京愛的故事》，坂元裕二在《大豆田》一劇建構故事的能力仍然高超，金句密集多不勝數。有不少網友評價，這是一套從頭到尾都令人看得歡喜的劇集，但你細味下去卻是笑中有淚，就像人生一樣。如果你是像松隆子一樣已經 40 歲，對於生活、感情及人際關係應該有一定歷練，但活到這個年齡才是最難過渡的時間。如果事事順利，工作上應該有一定能力及職位，感情上可能結了婚或者離了婚，甚至如同戲中的松隆子一樣帶著一個女兒成長，父母輩可能已經有其中一人先行離世。

40 歲的世代，不再是青春時代有無限時間揮霍，感情上不再可能有無限選擇，知心友從來不會多，甚至要接受身邊知己可能突然離世，這是 20、30 歲年紀的人未必體會到的事情，原來人生實在轉眼就過，五年十年數十年只是彈指之間。像戲中的松隆子被母親問到的一個問題，到底你想成為一個獨立的人，還是一個被人珍

愛的人，抑或是既獨立又被人珍愛的人呢？這個問題，可能不少人一生中也找不到答案。

　　劇中的松隆子非常幸運，有三個前夫圍繞在旁，三人都非常珍惜和她的聯繫，即使不太可能舊情復熾，仍然有著家人般的親厚情誼。當然，這是日劇營造的感覺，真實生活之中，如果有一個女人或者男人離婚三次，要像松隆子這樣活得瀟灑自強基本上是難以想像，但在日劇世界中，卻讓大家借著這班中年男女的生活，觀照自己人生。話說回來，坂元裕二和松隆子很有緣分，繼《四重奏》之後再次在《大豆田》合作，今次松隆子更為此劇唱出主題曲《Presence》，十集結尾都是不同版本MV，個別歌詞因應前夫性格都有不同，如此心思實在抵讚。文章結尾，抄來三段比較深刻的金句，且看會否有知音有共鳴？

《大豆田》金句

「我希望離過婚的人，一樣能過得幸福快樂，這不能算是失敗，就算人生中曾經失敗過，也不能和失敗的人生畫上等號。」

「人生並不是小說或電影，沒有分什麼結局好壞，也沒有什麼還沒做完的事，我們在乎的只是那個人的本質。」

「她是真心愛著家庭，同時也真心渴望著自由，所以感到很矛盾；但是，每個人都是這樣的，為了填補內心與生俱來的缺口，因而活得掙扎，想要保護自己所愛，同時想要沉醉於戀情，她的心裡有著兩極的想法，兩種都是認真的，無論哪一個，都是真正的她。」

再煽情的悲劇恐怕也不及現實煽情吧《沒有家的孩子》

文：破風

破風

　　小孩的生活應該是無憂無慮的，在父母的愛護和朋友的陪伴之下開心愉快的成長。以上是不少人對童年生活的既有概念，所以每當媒體報道一些發生在孩子身上的不幸新聞的時候，總是有不少人慨嘆小孩不應該這樣受苦。可是，這個世界的小孩們又有多少人能夠擁有這麼理想的童年生活呢？

　　很多人也許會認為，如果小孩是在富裕國家中長大，那麼小孩的童年應該會比較幸福吧。可是日本殿堂級編劇野島伸司在 1990 年代便透過《沒有家的孩子》來告訴觀眾，就算是生活在日本，也有童年過得很糟的小孩。

　　《沒有家的孩子》的主角小鈴的不幸遭遇可說是多到數不完，疼愛自己的母親因為操勞過度導致長期在醫院養病，父親卻誤以為自己並非親生女兒而對自己很差，也因此不僅沒拿錢回來養家，反而把維持家庭生計的錢全部拿去吃喝玩樂，令小鈴連營養午餐的錢也拿不出來，更沒法拿錢出來給母親做手術。為了生存，小鈴唯有偷錢和行乞，在街上跟向她投以同情目光的人大呼「同情我就給我錢！」。後來因為家園遇上火災被燒毀，所以她只能寄住在親戚的家，自然也遭到親戚一家的白眼，這時只有親戚家的重病表哥和學校的一位熱血老師仍願意與她交心。可惜後來表哥病死了，熱血老師因為被小鈴的父親無意中抓住痛腳而開始變得利慾薰心，甚至為

了成為富豪家的入贅女婿而殺害小鈴父親，加上小鈴的母親終於久病不治去世，終於小鈴成為真正無依無靠的無家可歸的孩子。

以上劇情看起來實在是很灑狗血，可說是比「八點檔」更「八點檔」，而且主角是一個只有 12 歲的小學生，看起來似乎很不合理。不過這部劇集在日本播放的時候卻是一度衝上 31.5% 收視率，往後在香港和台灣播放都引起極大回響，甚至不久後便加入 Kinki Kids 等人氣偶像參演續集戲劇。當時年僅 13 歲的安達祐實能夠在天真無邪的面孔之中演繹出對抗殘酷無情的世界那種倔強，令觀眾自然對這個小孩給予無限同情。當然另一方面人們總是喜歡看一些「重口味」的東西，所以劇情雖然很灑狗血，反而令人更有興趣追看劇集。

或許有人會認為一個小孩如果真的遇上那麼多不幸的事，是否有點超乎現實呢？其實只要留意一下社會版新聞報道，便可以見到波及小孩甚至小孩本身是受害者的倫常慘案經常都會發生，肇事小孩可能會因此造成身體或心靈上的永久損害，甚至可能因此喪命。相比之下，小鈴「只是」成為流落街頭的孤兒，看起來好像還比較幸福哩！

重點若錯了，
重來多少次都一樣
《認識的妻子》

文：破風

破風

　　人類是不完美的動物，所以在成長的過程中總會出現大大小小的失誤，有些失誤或許是令人感到遺憾，甚至對人生帶來決定性的影響。所以如果可以重返過去，藉著改變過去從而扭轉命運，相信是大部分人都想去做的事，這也是以時空穿越為主題的戲劇在古今中外都盛行不衰的原因，就算現實還不可能做到，看個劇做做夢也好嘛。只是能夠回到過去作出改變，難道就是好事嗎？

　　《認識的妻子》就是一個這樣的故事，元春在大學時代因為幫助高中生澪找回錢包，而失約於女神沙也佳以致無緣與對方發展，反而後來跟澪結婚並育有兒女。可是婚姻過久了，元春再也忍受不了澪變得有事沒事的都對他大呼小叫，甚至把菜刀飛向自己，從而萌生離婚的念頭。此時元春在駕車駛向人煙較少的道路時發現一個奇怪的收費站，他把一個在 2010 年出產的硬幣投進錢箱，並繼續駕車前進後，卻發現自己返回 2010 年遇上澪的一天。這時他決定故意錯失與澪邂逅，結果回到現實的時候，睡在身邊的妻子已換了是女神沙也佳，他也渡過自己如願的富裕和自由的生活。不久之後，澪卻成為跟自己完全不認識的新同事，經過一連串的相處，元春才對舊妻子有了真正的認識。

　　元春在還沒有重設人生之前，一直都不明白為什麼從前可愛的澪會變得那麼難相處，不但經常因為一點小

事而向自己大發脾氣，也會毫不留情的泡壞自己省掉午餐費用得以買來的電玩，所以覺得如果當初沒有爽約，然後跟富有而充滿氣質的沙也佳結婚，人生應該會開心很多。結果他真的這樣做了，可是有得必有失，先是因為沒有跟澪在一起，所以一對寶貝兒女從世上消失了。而且跟富家女結婚的生活也似乎沒有想像中美好，甚至因此連累家人也被親家看不起，令家人不快樂。元春發現這樣的人生也不是自己想要的，雖然他也決定認命的為自己的選擇而負責，甚至故意避免跟澪有公事以外的接觸，可是命運的線總會把有關連的人勾在一起，愈是想要逃避卻愈是躲不了，終於令現任妻子沙也佳也陷入悲劇的局面。與此同時，元春看到澪在這數年間沒有自己在身邊，生活卻反而過得更好，個人也變得更有魅力，才明白是自己的自以為是將老婆變成惡魔，就算老婆換了人，結果也是一樣。

這部劇集的最後結局是元春跟沙也佳離婚，也不跟澪在一起，可是澪愛上元春甚至為他回到過去改變未來，結果二人還是結了婚，寶貝兒女再次出現。坦白說我不喜歡這樣的結局，因為人生不應該是那麼幸運，可以在重設之後仍然有好結果，否則只會令人更輕率的過活，過得不如意的話只要回去重設一下就可以啦!不過為了照顧愛情劇的觀眾需要，這也是沒辦法的事。所以我們

既然沒有能力回到過去，就不要想太多，還是專心經營一下現在跟家人和朋友的關係，尤其是家人對自己態度不佳的時候，到底是對方的問題，還是徵結在自己身上呢？

捉到鹿唔識脫角
《來世要好好地做》

文：破風

破風

　　這句廣東諺語的意思是難得地把鹿抓到了，卻竟然不懂如何把最值錢的鹿角（鹿角可以製成珍貴藥材鹿茸）脫下來。日劇《來世要好好地做》便出現類似的情況，本來是一個非常吸引和可以玩味的主題，拍出來的效果卻是不怎麼樣，甚至有點「雷聲大，雨點小」的感覺。

　　《來世要好好地做》是一部以現代年青人不同的性愛觀為主題的劇集，在一個完全由奇葩員工組成的工作間中，有與五個不同類型的固定炮友約炮的女主角桃江，有只愛迷戀男同性戀漫畫的女生小梅，有喜歡到處約會不同女生當炮友的帥哥健，有被可愛偽娘改變性向的肌肉男林勝，以及迷戀某漂亮風俗娘的組長檜山。光是這樣的人物設定，便足以建構不少相當精彩的故事。尤其是這部劇集是安排在夜半時段播放，在尺度上有更多的發揮空間，可是劇組卻沒有好好利用這些優勢。

　　最初這部劇集播放的時候並沒有引起很多的關注，因為製作和播放的電視台是五大私營電視台之中最弱勢的東京電視台，首播時段也設在周四凌晨一時半，加上演員陣容也不算吸引。不過由於題材吸引，所以部分片段在網上傳播後獲得愈來愈多的回響，令劇集愈來愈受歡迎和關注。

　　我也是被其中一段影片吸引才開始關注這部劇集，影片內容是女主角桃江介紹她那些固定炮友的優劣之處，當然部分用詞是相當著地(或應該說是「色色」的)。可是當我一直看下去的時候，卻發現「色色」的部分就似乎只有這些「點到即止」的用字而已。雖然不可能要求地上波電視台播放的節目也有像《全裸監督》般的「三點盡露」全裸性交畫面，不過所有與性愛相關的內容，只令我充滿「船過水無痕」之感，看得出來劇組是很貪心的想拍出很多不同種類的東西，卻是每件事都只是輕輕帶過，尤其是每一集只有 24 分鐘左右，卻還要包含兩個角色以上的相關故事推進，更顯出劇集內容的膚淺。

　　不過這些比較負面的評論似乎在坊間沒有機會看到，相反對於此劇集，大眾的反應都是一面倒叫好。誠然《來世要好好地做》的題材本質相當吸引，或許對於大部分觀眾來說，肯作出嘗試已經值得一讚，這一點我也不會否認，只是我認為可以做得更好便是。由於劇集受歡迎，所以劇組也推出第二季，不過當我看完第二季的第一集後仍然感到失望。第二季的第一集稍微改善了第一季劇組太貪心的缺點，只集中談及女主角桃江勉強出席相親活動，最終卻變為約炮，並再次回到享受與五位炮友分享性福的老路，但是內容還是稍為膚淺，不算太過吸引。當然我在本文下筆時也只看了第一集，所以

希望稍後的集數能夠「好好地做」，別再「捉到鹿脫唔到角」。

歷史劇是劇，
不是歷史《篤姬》

文：破風

破風

　　對於歷史迷來說，以歷史作背景的劇集或電影確實令人又愛人恨，因為幾乎所有開宗明義以歷史事件或人物為題的作品，都幾乎跟史學家和正史的「官方說法」有一定程度的差距。不過另一方面，如果沒有若干程度的劇情更改，恐怕就算所有角色都由當紅的帥哥美女出演，恐怕也撐不了多久，曾經在大中華地區廣泛轉播，在日本網友票選為十大最受歡迎「大河劇」的《篤姬》也不例外。

　　《篤姬》是根據歷史小說家宮尾登美子的《天璋院篤姬》改編而成，內容是來自武家女兒篤姬從故鄉薩摩藩嫁到江戶幕府，成為第 13 任將軍德川家定的正室，並於家定去世後協助積弱的幕府完成「大政奉還」，令日本結束幕府時代，為往後的明治天皇推行維新打好基礎，使日本踏上現代化世界級強國的道路。由於劇集即根據小說改編，換言之是在改編的基礎上再改編，所以與正史所描述的「史實」存在更大的差距是自然的事。

　　在觀看這部劇集前，我對日本史的認識僅限於中學時代在歷史課學過的明治維新、日俄戰爭和二戰，對幕府時代的歷史認識不深，所以當初選擇收看也只是喜歡擔任女主角的年輕女演員宮崎葵，她的演出也沒有令人失望，當時年僅 22 歲的她無論是少女時代、人妻時代或是比她的實際年齡還要大的天璋院時代也能應付自

如，也能夠帶領觀眾投入劇情中。由於這一部是日本國營電視台 NHK 製作的大河劇，篇幅長達 50 集，如果不夠好看的話是很難令觀眾支撐到最後，尤其是國營電視台的製作一向比較「傳統」（說穿了就是較平淡和不會有官能刺激的內容）。所以《篤姬》在配樂和描寫幕府場面的華麗（包括服裝、建築）上令觀眾極盡聲色之娛，光是看畫面便令人感到賞心悅目。而且每一集完結後便有一段簡單介紹與劇中歷史事件或人物有關的現實場景，令人看完之後立即便想去體驗一下。此外，劇集中描寫篤姬與家定的感情發展，以及與小松帶刀的青梅竹馬之情因為時代需要而變成遺憾，也足以牽動觀眾的情緒，因此多年後的今天只要提及經典的大河劇，《篤姬》必定佔有一席。

不過就算是 NHK 製作的「歷史劇」，也切記這不是真實的歷史，只是劇集而已，所以千萬不能一廂情願地認為看完大河劇就會對相關歷史有深刻的認識，反而應該是把它當作是去了解那一段歷史故事的切入點，就像不少人因為看了《三國演義》或打《三國志》遊戲而去找其他資料去了解漢末三國時代的歷史一樣。對於劇集而言，改編甚至是大幅修改有時候是必須為之，以《篤姬》為例，若果沒有在篤姬和家定將軍的相處上加添文筆，以及杜撰篤姬和階級身分相差很遠的「同鄉」小松

帶刀的青梅竹馬（這一段連原著小說《天璋院篤姬》都沒有!），恐怕篤姬還沒離開薩摩，觀眾都已經悶到跑光了。所以一句到尾就是，如果有多於一個觀點或來源說明同一件事的話，切勿只看其中一個來源便認為已經掌握了事實之全部，劇中經常提到的「偏聽則暗」便是這個意思。

今天再看一遍
《同一屋簷下》

文：破風

破風

　　1990 年代是日本經濟泡沫爆破的時代，社會氛圍充滿愁雲慘霧，卻是公認的日劇「黃金時代」，時至今天仍然獲傳頌的經典劇集可謂恆河沙數，1993 年首映的《同一屋簷下》便是其中一例。這一部劇集無論劇本、演員、風景和配樂都是值得令人一再回味的經典，最近我重看了一遍之後，對這部劇集的看法跟以往有點不同，或者說是明白了更多的一些什麼。

　　我是在念中學的時候首次觀看《同一屋簷下》，除了因為當時看日劇在香港開始成為熱潮，飾演小雪的酒井法子擁有女神一般的樣貌之外，劇情充滿歡笑、淚水和溫情也是吸引我和不少人追看的要素。到了 2021 年的今天再看一篇，或許是因為人到中年，看同一件事物的角度也跟年少時有差，所以看得比以往更多。

　　首先是原來這部劇集根本不是什麼溫情片，反而是幾乎所有主要角色的遭遇都是不幸的。大哥達也為了照顧傷殘的小弟文也，竟然要犧牲掉自己幾乎到手的婚姻；二哥雅也看起來什麼都有，卻始終得不到心儀已久的小雪的芳心；無血緣關係的小雪在與柏木家兄弟妹重逢前，竟然因為缺乏愛而甘願淪為上司的情婦；三弟和也因為曾經進過少年看守所而無法找到高尚職業，遇上心儀的女神也只能淪為工具人，想好好上班卻不斷因為舊損友到公司搞破壞而被辭退；妹妹小梅與兄姊和弟弟重逢前

寄住在親戚家時受盡白眼，連想完成上大學的夢想也要倚靠當陪酒妹賺錢，後來與家人重逢後本來生活幸福，卻在生日當晚遭強姦；幼弟文也因為無法走路不僅人生盡毀，更成為大哥的負累，本來以為遇上發掘出自己繪畫才能的伯樂，對方卻竟然只想抄襲而利用他，後來更因此想過尋死。連跟柏木家來往甚密的幸夫叔叔，也因為想念柏木家兄弟的母親，而成為到老年都沒結婚的潦倒醫師。以上主要角色們幾乎包括 1990 年代日本社會低下階層因為貧窮而遇上的問題，再看這部劇集的編劇是出產《101 次求婚》、《高校教師》及《聖者之行進》等揭露人性黑暗面話題劇集的野島伸司，所以只能夠慨嘆這名大師級編劇連寫一部家庭溫情為主題的劇集，竟然也要搞得這麼黑暗，實在是有夠變態，也很符合他在那年代的狗血作風。

這一次再看《同一屋簷下》，另一個值得談及的觀點是大哥達也的人物性格設定。或許是從前太年輕，所以覺得他是一個為了愛弟妹而犧牲很多的熱血男兒。不過這次看完之後，卻覺得達也只是一個衝動而沒腦筋的莽漢，對家人的態度也是很典型的「昭和男性」，即父權至上，所以長兄為父的他對家人都相當嚴厲甚至是獨裁。首先是他在自己因傷從職業馬拉松選手行列退役後，才想找回已經失散各處的弟妹們重聚，從父母因意外離世

到退役這七年間看起來卻對弟妹們不聞不問，還幻想這樣的自己會受弟妹們歡迎，結果遭到冷待也是自然不過，若非弟妹們本身過得也不好，相當渴望家庭溫暖，恐怕柏木家兄弟姊妹要再次住在同一屋簷下是痴人說夢。當達也得悉文也成為傷殘後便立即把他接回家，並一廂情願認為未婚妻會體諒，結果被悔婚似乎也是自招。達也及後為了不讓當陪酒妹的小梅被色男們接近，於是每天晚上耗盡家財光顧酒店，還誇下海口說會為小梅的大學學費想辦法，結果卻是當時仍是醫院院長養子的雅也付酒店錢，念大學的錢也是小雪暗地拿出所有存款給他來付。和也在劇中兩度蒙冤之下被無理解僱，以及因為做了女神的工具人而偷錢給對方墮胎，達也得悉後卻立即斷言是和也的錯，不但完全不聽解釋，甚至還粗暴推開想拉住他的小雪，如果不是「主役光環」或是瘋子，小雪怎可能會寧願喜歡這個極可能對妻子家暴的人，也不選擇既對她痴心一片，本身又是聰明又帥的醫學生的雅也？所以到了續集小雪終於醒悟決定嫁給雅也，才是應該的結果，相反達也根本就是最近常說的「憑實力單身」的人吧。到了結局篇，當所有人都認為讓小梅離開東京慢慢淡化被強姦的傷痛，只有達也執意要小梅狀告施暴者，因為他不希望小梅永遠活在黑暗。這樣的本意是對的，但是他沒有明說出口，只是一直強迫小梅要站出來，

甚至不明所以的要以拚命跑馬拉松去展示決心。現在回看這個結局，其實是有點摸不著頭腦，不過編劇也需要徇眾要求來一個大團圓結局，就唯有這樣不明不白收尾，反正觀眾買單看得開心就是了。

不是所有放棄都是不好的
《短劇開始了》
（又譯《喜劇開場》）

文：破風

破風

年少多好，好在可以了無牽掛，甚至不負責任的去做想做的事，去追逐看起來遙不可及的夢想。但是當人生的道路走著走著，走到一個開始要為不同的人和事負責任的階段，夢想一直努力的追，可是仍然是遙不可及的時候，到底應該繼續堅持下去，守候著望見家鄉的一天；還是果斷地抽身而去，為人生尋找新的出路呢？

話題之作《短劇開始了》(コントが始まる) 便是這樣一個令人糾結的故事。因為一次在高中表演短劇獲得老師讚賞，春斗便決定和同學潤平在畢業後以成為短劇藝人為奮鬥目標，後來另一名舊同學瞬太加入，組成名為「馬克白」的三人組，誓要「以短劇奪取天下」。可是十年過去了，雖然「馬克白」是合約藝人組合，也出演過無數公開表演，卻一直都沒有紅起來。反而是三人都接近「三十大關」，春斗和潤平都漸漸面對來自家人和女友的無形壓力。此時卻又因為過度認真工作，結果被壓力打倒而辭去大企業職位的里穗子，在失意時看到馬克白的表演而重新振作。剛好馬克白三人組就是她的鄰居，而且在她打工的餐廳準備表演，因此得以與三人組成為粉絲兼朋友的關係，這反而令三人組更不希望就此解散。可是他們還是要面對現實，最終還是決定解散，並在解散前的兩個月珍惜每一個相聚珍貴時刻，每一次珍貴的表演，以及思考和準備重新出發的道路。

　　堅持是一件相當困難的事，尤其是現代人選擇愈來愈多，此路不通的話大不了便走第二條路，還耗在同一件事幹嘛呢？馬克白三人組能夠堅持了一個一直追逐不了的夢想，除了是因為自身的慾望，比如是變相將高中生活的美好時光無限延長，更重要的是他們真心喜歡做短劇。當然也因為堅持了這麼久，到這一刻才放棄實在很不甘心，相信這是最令人猶豫不決的地方。可是當能夠支持自己挺下去的東西一點一點地失去的時候，就只能作出沉痛的選擇。馬克白三人組先是事業不順遂，繼而是承受愈來愈多來自家人的壓力，再來是壓力之下令三人意見相左並引起爭執，最後是本來預計可以從當初支持他們出道的恩師口中獲得支持，卻換來「放棄比較好，畢竟 18 歲時和 28 歲時需要面對的東西不同」；結果三人組只能接受現實。

　　決定解散後，春斗認為是自己邀請潤平和瞬太組團是浪費了他們十年青春。不過我認為雖然馬克白三人組將人生最精彩的十年奉獻了無法實現的夢，也不能算是浪費了青春。因為一來如果他們沒有追夢，從畢業後便選擇其他道路，也許會一直想著為什麼當初沒有努力追夢。二來每個人今天的人生是來自走過昔日每一段路的自己，沒有昨天的自己就沒有今天的自己，十年的「高校生活延長」令他們比早已為口奔馳的同期同學過得更

有活力。另外如果不是馬克白的存在，就無法把深陷泥沼的里穗子拉出來，以及無法令里穗子的妹妹紬找到自己應該走的路。沒有了馬克白，潤平也無法把「女神」追到手，瞬太也無法從與母親的疏離關係，以及後來母親去世的傷痛中走出來。

另一方面，誠然春斗在其中一部短劇的對白「不是所有放棄都是不好的」，此路不通的話，相信還有其他路可走。潤平回到家中繼承酒莊，令他終於可以跟默默付出很久的女神談婚論嫁，瞬太亦可以實現環遊世界的夢想。春斗雖然好像是原地踏步，還是繼續摸索前路該如何走，也沒能實現「奪取天下」的夢，不過有願意「支持他一萬次」的里穗子做他永遠的粉絲，也算是無價的收獲吧。

青春的交響曲
聽起來令人元氣滿滿
《搖擺女孩》

文：破風

破風

　　如果要數世界上最懂得拍攝以青春為題材的種族，日本人相信是排在最前列。除了是因為日本人對年輕偶像的需求很大，包容度也很高，更重要的是連製作人員也相當童心未泯，因此能夠不斷製作出散發青春氣息的作品，同時卻不會令受眾覺得幼稚和反感，多年前的青春電影《搖擺女孩》便是這一類型的傑作。

　　成長和戀愛可說是青春電影的兩大主要題材，由於青春是最大賣點，所以故事大綱通常比較公式化。比如是以成長為題材的青春電影，故事大綱總是主角和他的夥伴因為一些事令他們需要成長，然後經歷了不同的鍛鍊和考驗後，終於獲得成長並收成正果，以無悔青春的場面作結。其實這樣也無可厚非，因為人生本來就是平淡的日子比較多嘛。當擁有金錢和生活圈子較廣的成年人也經常感到生活空虛的時候，生活相對簡單得多的年青人的人生劇情不也應該偏向公式化嗎？

　　《搖擺女孩》基本上也是這樣的套路，主角友子不想在暑假留在學校補課，於是以答應為交響樂部的同學送便當為由翹課，卻因為自己的疏忽令交響樂部的同學食物中毒，導致她們需要代替交響樂部參與即將來臨的演出。友子與肇事同學們對樂器一竅不通，好不容易練得略有小成，準備代班演出之際，交響樂部的同學們卻回來了。不甘心就此被交響樂遺棄的友子於是號召同學

另組樂團，她們經歷了打工籌錢買樂器、在鬧市演出被奚落、連練習都要到 KTV 廂房才行等困難，最終趕及在音樂祭作出令全場擊節讚賞的精彩演出。

要在老掉牙的故事大綱脫穎而出，就必須在細節上出現令人喜出望外的表現。《搖擺女孩》的取勝之道在於故事表達手法有夠搞怪，當中以友子一行人為了籌錢購買樂器而到山上採果實，卻遇上野豬突然衝過來，這一幕是採用定格手法把友子一行人慌張走避的神色定了下來，再配合完全不搭的名曲《What a Wonderful World》，立即引來捧腹大笑。當然本片的演員演起來有夠放開也令人看得賞心悅目，飾演女主角的上野樹里和貫地谷栞等後來紅起來的主要演員當年只是十來歲的新人，雖然演技有點青澀浮誇，不過看起來相當舒服，為影片大大加分。因此這部影片在日本和東亞區各國播映時都大受歡迎，上野樹里等人後來甚至真的組團在台場的大飯店演奏廳舉行音樂會，把影片中的多首配樂作演奏，也是相當精彩和值得令人再三回味。

情感豐富是戀愛的雙刃劍
《戀愛世代》

文：破風

破風

　　如果你是男生，你會希望找到一個持家有道的穩重女生，還是活潑卻有時候情感過度豐富的女生當戀人呢？（當然大前提是兩種女生的樣貌都很好）對於 2020 年代的現世人來說，答案當然是「我全都要！」和「小孩子才作選擇」。不過現實是魚與熊掌不能兼得之時，確實是相當惱人的事。

　　號稱為 1990 年代三大經典戀愛日劇之一的《戀愛世代》，便是以這個框架成為故事大綱。在深夜的東京鬧市街道上，木村拓哉飾演的哲平剛好看到松隆子飾演的理子被甩，在末班車已經開出之下，哲平邀請理子去酒店，本來哲平想來個一夜情，卻反而被理子擺了一道，不僅沒有吃到放在嘴邊的肥肉，還因為睡過頭而遲到，導致被公司調職，卻在新上任的部門跟理子成為同事。同時哲平跟初戀女友水原重逢，本來希望舊情後熾，卻發現她竟然已是老哥的未婚妻。事業愛情皆失意的哲平與理子成為冤家，及後理子的付出令哲平慢慢放下舊情，與理子演變為情侶。不過和理子成為情侶後，他和水原都發現原來老哥有外遇，令水原醒覺自己仍然對哲平餘情未了，不巧哲平對水原沒有避忌的親密舉動被理子看在眼內，於是決定分手並離開東京返回老家。經過一番拉扯之後，哲平終於打動理子，有情人終成眷屬。

　　初戀確實是最令人刻骨銘心的，尤其是在《戀愛世代》中飾演水原的純名里沙在劇中展現出我見猶憐的賢妻形象，確實很難不令男士心動。另一方面，理子面對喜歡的人總是充滿活力，也不介意主動向喜歡的人表白，對男士來說也是相當吸引，這也是哲平為何終於能夠放開水原的舊情再重新出發的主因。不過理子對戀人的熱情有時候會令她變得非常敏感，所以每一次都要哲平耗費不少努力才能獲得原諒，對於男士來說這就變得很傷腦筋。當然，一段恆久的戀情就是像哲平在一片雪白的滑雪場跟理子求婚的時候所說的「就算是老得變成大肚腩和禿頭也要在一起」才行。所以如果是因為喜歡對方的熱情個性，就必須有把對方「過分熱情」的特點也要一併吃進出才行。對此在下只能說一聲「辛苦了」。

　　《戀愛世代》跟《東京愛的故事》和《悠長假期》並稱為 1990 年代三大愛情日劇經典，當中有不少優勝之處，比如是超一流水準的配樂、東京台場和長野縣絕美的場景，以及最重要的主角樣貌和演技相當出眾，光是看木村和松隆子的演技便足夠吸引，甚至可說是他們以及純名里沙、內野聖陽和藤原紀香等主角群的演技彌補了劇情偏向俗套，到後段甚至變得拖拉的缺點。劇情上需要吐糟的是全劇後半段自從哲平和理子在一起之後，劇組就好像有點技窮，劇情一直拖拉在理子不能接

受哲平對感情不專一而離開，然後哲平費盡氣力去把她追回來的循環，光是理子說分手便出現了至少三次。這很可能是因為此劇在首播時太受歡迎（平均視聽率是30.6%，現在基本上沒有劇集可以達到這高峰），所以需要把劇集拉長來做，觀眾也樂意看他們不斷追逐自然也沒問題，不過到了今天再看一遍，就會覺得有點過頭了，至少在劇情上減少一次「追逐」已經好很多。相信如果遇上理子這種這麼容易便覺得男朋友對感情不專一的女生，恐怕在速食文化長大的現代男士沒幾個可以像哲平那麼有耐心，不管有多遠多困難也立即去把她追回來吧。

滿滿的青春回憶——
《Sunny 我們的青春》

文：列當度

列當度

　　《Sunny 我們的青春》翻拍自 2011 年韓國電影《陽光姊妹淘》，在 2018 年 8 月 31 日上映。由《爆漫王》的大根仁執導，篠原涼子、廣瀨鈴和友坂理惠領銜主演。故事講述 25 年前在同一高中就讀的六名女高中生，感情要好，並以 SUNNY 為隊名參加校內歌唱比賽，怎料發生意外，自此眾人各散東西，20 多年來不相往來。25 年後的今天，當年 SUNNY 的隊長芹香患上了末期癌症，只剩下一個月時間，沒有家人情人的芹香在進入生命倒數的最後階段，發現自己最捨不得的竟是高中時代的 SUNNY 隊友，遂拜託偶然重遇的 SUNNY 其中一員奈美，希望在離開前能再次見到 SUNNY 六位成員。

　　與韓國版不一樣的地方是，時間背景設定從原本的 1980 年代後半改成 1990 年代後半，還有將學生角色改成日本次文化特有的辣妹。為電影配樂的正是九十年代流行曲教父小室哲哉，他在片中共使用了 11 首九十年代的 J-POP 經典金曲貫穿全劇。加上代表當年流行的「辣妹文化」，像是細眉、健康黑膚色、超短迷你百褶裙、泡泡襪等，都如實地在電影中被重現。當《長期》主題曲一響起時，滿滿的回憶馬上回來了。相信年過 40 的人看這部電影也感觸良多。

　　音樂界幕前幕後的兩位巨星，同年引退，也是本片的另一大賣點。2018 年 1 月，小室哲哉正式發布引退

宣言，稍早在 2017 年 3 月表示這是他最後一次擔當電影配樂工作。同年 2018 年 9 月 16 日安室奈美惠也宣布正式退出演藝圈，安室在一年前即已宣布退出的消息。因此導演大根更進一步嚴選了安室奈美惠和小澤健二的 90 年代日本流行音樂名曲作為電影配樂使用。

在劇本編排上相當巧妙，重回 20 年前的高校生涯，青春無敵，初生之犢不畏虎，為了替奈美討回公道，芹香率眾 Sunny 姐妹，穿著比基尼泳衣，揮舞著書包，和挑釁的同學打起了群架......成年後各走各路的伙伴，面臨現實社會的工作壓力，各自都有著不同的人生際遇，兩段時空的交錯鋪陳非常流暢：有嫁整型醫生當貴婦卻又被欺瞞背叛；有投資美髮院失利又整天被債主逼著賣身；有被黑心房地產公司壓榨的可憐小職員。這幾位好朋友整天愁容滿面，直到和高中好姐妹再次相聚，才彷彿回到從前，又能重拾笑容。真摯又純真的友情，自然純真、賺人熱淚。日本版本的劇情藉由彼此相認，回憶當初彼此在高中時那無憂無慮充滿夢想的生活，來審視自己現在生活的矛盾與處境，雖然較沒有韓國版的那麼煽情，不過導演有心思地加入了大量當年日本的流行文化元素，滿滿的回憶，使這套改編電影別樹一格。

東洋畫坊

生存其實並不簡單
——《生存家族》

文：列當度

　　現代人的生活基本上與電力是密不可分。衣食住行等基本生活需求都要或多或少都需要到電力。再加上現代城市已經是高度智能化，如果沒有電力，你根本沒辦法用電腦和智能手機。也就是說會直接影響到我們的生存。《生存家族》的電影導演矢口史靖受到了 2003 年美加大停電事件的啟發，而創作出這部有警世意味的電影劇本。

　　《生存家族》在 2017 年 2 月在日本上映的喜劇作品，由小日向文世和深津繪里主演。編劇與導演皆為矢口史靖。故事講述某天東京的電力突然消失，以致瓦斯以及水的運轉全部停止。當然智能手機以及電腦都無法操作。住在大都市的主角一家因為住在公寓，因無法使用電力、瓦斯和水。只好打算回到母親在鹿兒島的娘家，但因為飛機不能飛，於是一家人只能騎著腳踏車前往鹿兒島。在旅行途中，錢幣，貴重物完全派不上用場，只能與其他人以物易物。一家人騎著腳踏車透過高速公路一路往西的過程中，一邊與許多形形色色的人相遇，一邊也在歷經萬難之後終於抵達了鹿兒島。

　　日本電影一向都有不少是以災難為題材。但《生存家族》並不是以誇張的特技表現出災難場面為賣點。相反，導演用一種比較輕鬆幽默的手法，表達出缺乏電力所引起的生存問題。在漫長的旅途中，暴露了一直以來

的家庭問題，父親自大卻無能，偏要做領導，但卻無法帶領家人走出困境，家人開始反抗父親。另外，旅途中他們遇到另一個家庭，那家人對於這次逃難表現得非常的適應，像去郊遊一樣，因為他們經常接近大自然，懂得很多野外求生的技巧，這突現了作為城市人的無能，一旦我們失去了科技，好像就完全活不下來。這一段很值得反思。我們城市人，真的沒有什麼野外求生的技巧，遇上了災難，就無法生存。

與其說《生存家族》是套災難喜劇，但電影的真正本體其實是套溫情片。綜觀全片，都在不斷反思人類對科技的依賴，以致人與人的關係也變得疏離；唯有人與人之間的接觸，才是最真實、最珍貴的。電影裡其中一個場面，是父親批評女兒在走難時亦不忘貼假眼睫毛，惟女兒卻有力地反指，父親自己都有戴上假髮……這不是說現代人都要以假示人？可以說，本片最終理念，並非為了單純的「生存」，而是更高層次地重新找回「人性」！

《生存家族》的災難本身僅為故事中的一家人提供一個共同生活難題，要一家人共同面對，共同解決，從而重拾對家人之間的親情與關懷。電影是冀盼人們反璞歸真地擁抱人性，反思人與人之間應有的關係。最後，日本回復電力之後，非但主角們沒有一下子改變，反而更珍惜身邊的人和事。

謊言其實並不可怕
——《愛上謊言的女人》

文：列當度

列當度

　　《上謊言的女人》是中江和仁執導的愛情懸疑電影，由長澤雅美，高橋一生主演，於 2018 年 1 月 20 日在日本上映。

　　川原由加利 (長澤雅美　飾) 在某大型飲料製造公司上班，曾榮獲年度女性，是業界首屈一指的人物。她和男友實習醫生小出桔平 (高橋一生　飾) 同居了五年。五年來，桔平無微不至地照顧著由加利。然而，平靜的生活被突然其來的事故打破。某天，桔平因腦動脈破裂出血而昏迷。由加利這才發現自己根本不知道男朋友的真實身分──桔平持有的駕照、醫生執照全都是偽造的，連他的名字也是假的。多年來的感情付出，促使由加利想要弄明白真相。於是，她找來私家偵探海原匠 (吉田鋼太郎　飾) 展開調查。

　　發現對自己男友一無所知的長澤，忽然不知道如何去面對這段感情，然後踏上了旅途，尋找重新去愛男友的理由。這部電影帶一點公路電影的意味。由加利那麼愛桔平，所以奮不顧身地去追溯桔平的過去，不找到自己滿意的理由，絕對不會停止。

　　故事的主旨是要活在當下，過去其實並不重要。充滿謊言和隱藏又如何呢？彼此真心的相互喜愛，一起擁有的美好記憶，點點滴滴，遠比過去來得有意義。因為

人生無常——意外隨時都會降臨：爽約見丈母娘的男友會忽然因為腦溢血而病倒；一直被忽略的妻子也會忽然把自己的孩子淹死在浴缸裡，然後用自殺結束一切；變故來得太突然，所以日常的點滴才顯得珍貴啊。當由加利回到桔平身邊，哭著計劃美好未來的時候，其實導演是希望觀眾明白，有時候有些東西錯過了，就回不了頭。「一失足成千古恨，再回頭已百年身。」女主角這樣理所當然的告白，為甚麼要到現在才能說出口呢？

另外這套電影的劇本堪稱完美無缺，從開頭的懸疑，到最後結局的反轉，沒有一處讓人覺得突兀的地方。電影暗藏了五條線，整個拍攝過程也是以這五條線的推進為主。主線是上面一段中描述的女主角尋找男主角過去的經歷，次主線是女主角回憶與男主角過去五年的生活回憶，主線與次主線總是能很巧妙的在某個重疊的場景進行切換，儘管沒有從拍攝的畫面上進行處理以區分，但是觀眾還是能從劇情的發展一眼分辨出來。另外三條支線，則是侍應生小迷妹與男主角的接觸，偵探的妻子出軌的家事，以及男主角原來的鄰居所描述的男主角過去發生的事情。導演將故事處理得有條不紊，足見其功力。短短的 110 多分鐘，通過主線推進過程中的種種細節，把一個內心堅強的女主角生動的刻畫在觀眾的面前。要說不足之處，就是結局，我認為結局不應該是男主角

醒過來，而是在拍完櫻花爛漫的場景後，轉場到女主角
為昏睡的男主角刮完鬍子，就直接結束影片。最後不得
不讚演譯女主角長澤雅美的演技愈來愈好，把女主角的
心理變化表現得恰到好處。

《陸王》

文：列當度

列當度

《陸王》，日本小說家池井戶潤創作的小說。於 2013
年 7 月至 2015 年於集英社的《小説すばる》上連載。
2017 年 10 月，TBS 翻拍成電視劇，由役所廣司、山崎
賢人、竹內涼真、阿川佐和子等主演。電視劇拍得相當
不錯，而且深受歡迎，開播以來取得極佳口碑，平均收
視率 15.98%，大結局更以 20.5%收視完美收場。

埼玉縣行田市百年老字號足袋生產廠家「小鉤屋」
因近年業績低迷，導致資金週轉不靈。通過與銀行負責
人的溝通，宮澤開始考慮拓展新的領域。因為如果不開
展新事業，別說是擴大公司規模，就連公司的生存都面
臨困難。而他準備開展的新項目是活用足袋製造技術開
發具有「裸足感」的跑鞋。然而，對於一個只有二十幾
個員工的地方小企業來說，這無疑是一條艱難的道路。
新產品的開發缺少資金、人才和研發能力，更將面對世
界著名運動品牌的競爭。雖然宮澤幾經挫折，但是在家
人、員工、客戶和銀行負責人以及朋友們的幫助下，他
逐一克服困難。據說《陸王》的故事原型取材自日本老
牌足袋公司「杵屋」於 2013 年推出的以足袋為設計基
礎的慢跑鞋系列「杵屋無敵」，將傳統手工技術改良與創
新，跨領域激出新火花，成功讓夕陽產業翻身成為搶手
商品，甚至還賣到缺貨。一家企業要從舊業務轉型，開
拓新業務從來都是管理學上的一個困難課題。阻力同時

來自公司的內部與外部。成功的例子不多，失敗的例子
卻比比皆是。 強如美國百年企業柯達公司也無法從舊
的業務（相機軟膠捲）中成功轉型，最後破產收場。

和池井戶潤其他的小說《半澤直樹》、《下町火箭》
一樣，當看著銀行業者勢利的嘴臉、聽著對手集團的冷
嘲熱諷時，觀眾先釀積怒氣，再待小鉤屋克服重重難關，
狂打臉這些財大氣粗的反派角色，劇情都在預期之中，
依舊酣然痛快。劇情在起承轉合方面，舖排出色。

整個故事可算是「失敗者」奮鬥，取得逆轉勝利的
故事：主角宮澤社長整天為資金犯愁，深知自家事業日
益衰敗，有意無意不讓兒子繼承家業；兒子大地在職場
上並不順利，迷失方向，也難開口與父親交心；握有陸
王鞋底素材「蠶絲土」的飯山顧問，雖有好專利卻無處
施展，導致自家公司倒閉；跑手茂木曾經被視為跑界之
星，卻因受傷而被贊助商遺棄、被對手瞧不起，飽受復
健之苦。

故事中的角色們面對著命運的挑戰，大家都沒有選
擇退縮，而是下定決心迎難而上。人生中不如意事十常
八九，就算不是每次都能逆轉成功，只要不放手，契機、
轉機就有可能存在，這是《陸王》給觀眾們的積極訊息。

雖然故事舖排敘事方面有點老派，但毫不減低此劇的可觀性。《陸王》是一部熱血、充滿正能量又溫暖的劇集。

《下町火箭》第一季

文：列當度

列當度

　　台灣總統蔡英文的黨部同仁曾推薦日劇《下町火箭》，這部戲劇描述中小型製造工廠利用航太和醫療產品開發機會，不斷精進技術，度過一次又一次經營的危機。希望台灣的科研企業可以參考研究內裡的職人精神。《下町火箭》是日本作家池井戶潤創作的經濟題材小說，2015 年 10 月，TBS 電視台翻拍為連續劇，並由阿部寬主演。

　　阿部寬在劇中飾演的佃航平原是宇宙科學開發機構的研究員，負責研發火箭引擎，沒想到火箭發射失敗，航平便扛下責任，辭職回老家繼承父親的小工廠「佃製作所」，展開第二個人生。然他始終無法忘懷自己的夢想，即使受到下屬、銀行反對，他仍投入大筆經費進行火箭引擎研究開發，想不到員工僅兩三百人的製作所卻擁頂尖專利技術，但也因此受到大企業覬覦收購，反被告侵權，看小工廠如何力抗大企業，一步步朝向「太空夢」前進。

　　《下町火箭》廣受歡迎當然首要歸功於精彩的劇本。池井戶潤《半澤直樹系列》、《陸王》等，屬膾炙人口的經濟題材小說。《下町火箭》也沒有讓大家失望，其次是一班實力派演員精心詮釋。整部劇集就是要表達出日本職人文化的重要性。現實是日本也不乏這類小型但擁有先進技術的企業。

　　第一季由兩條不同的主線所組成，在起承轉合上安排得恰到好處：首先是從專利侵權的官司，再面對帝國重工欲壟斷收購火箭閥門系統的野心。經過供應商測試的考驗，從研發競爭過程中反映出小公司也有能力對抗大企業。最重要的是機械零件高品質與及技術水平。最後成功說服帝國重工財前部長，讓佃航平再次與自己的夢想接軌，將自家研發的火箭閥門用在國產火箭上。因為前員工真野的引薦，櫻田社長與一村教授將開發「人工心臟瓣膜」蝶型閥門的計畫委託佃製造所，由立花、加納、鈴木籌組核心團隊，承接這項幾乎賠本的生意，咬牙撐過技術、資金與許可的難關，最終研發成功。心臟病童手術成功，再次印證佃製作所完美無懈的品質。

　　由本劇觀察日本的工匠技術，其講究性能製程的嚴謹，從小螺絲釘細節處即可窺見其縮影，亦是日系品質傲視全球的原因。而職人精神之所以強調傳統，與日本國族文化裡集體式團結的民族性格息息相關，認為只要萬眾一心，便能取得最後勝利。

　　《下町火箭》的社長充分信任下屬，上下團結一心，劇中強調日本中小企業的價值。劇中讓人印象深刻的一句對白：「銀行那些人嘲笑我，說我都一把年紀了，少說夢話，但是一把年紀的大叔懷抱夢想有什麼錯？小工廠懷抱夢想有何不可？那怕被銀行放棄，被客戶背棄，這

座工廠至少還有你們，所以我要奮起而戰！」簡直讓觀眾看得熱血沸騰。

《半澤直樹》第一季

文：列當度

列當度

　　要選近年難得一見的神劇，日劇《半澤直樹》應該不會有太多人反對。首集在日本播出就創下 19.4% 的高平均收視率。從第一集到最終回的收視率不曾下跌，而最終回的平均收視率達到了 42.2%，達到了本世紀日本電視劇最終回的最高紀錄，打破了 2011 年日本電視台連續劇《家政婦三田》最終回 40.0% 的收視紀錄。

　　日本 TBS 電視台以池井戶潤所著系列小說《半澤直樹系列》改編的連續劇。第一季於 2013 年 7 月 7 日至 9 月 22 日播出，以第一部《我們是泡沫入行組》為基礎再加上第二部《我們是花樣泡沫組》的前後篇改編而成，並以書中主角「半澤直樹」做為劇名。主演是堺雅人、上戶彩、香川照之和片岡愛之助。

　　劇本寫得好是《半澤直樹》受歡迎的原因之一，原作者池井戶潤在銀行工作了十年之久，對銀行界得業務運作有深入認識，因此劇本十分紮實而有真實感。劇內描寫職場內的暗黑潛規則十分到位，讓觀眾很容易有代入感。「下屬功績是上司的功勞，上司有錯是下屬的責任。」是劇內名言之一，小職員們往往要去承擔上司的過錯。但主角半澤可不是一名好惹的人物，「以牙還牙，加倍奉還」是他的處事原則，人若犯他，他必加倍反擊。故事就是描寫一名中階銀行主管半澤對抗上司的過程，最後看到上司跪地求饒，有種「逆襲」快感，讓人大快

人心，也是本劇收視扶搖直上，最終回收視能突破 40%
的原因。

　　當然，本劇的選角也相當好，特別是飾演半澤的堺
雅人和大反派大和田的香川，兩位的演技都非常好，前
面九集就不說，單說最後一集的對立場面，兩人的情緒
滿點，互鬥演技，半澤的氣憤與大和田的自尊，讓劇情
進入到最高潮。香川的演技尤其精湛，可以說連臉上的
皺紋都有戲。最後一集為了自尊的掙扎，齜牙裂嘴的嘶
吼，簡直是演技大爆發！其他配角也不錯，像是黑崎（片
岡愛之助 飾），說話很娘娘腔，但卻很易怒，動不動就
亂丟文件或捏爆下屬的蛋蛋。這樣產生強烈的對比，造
成很好的喜劇效果。歌舞伎演員出身的片岡，誇張的演
技讓劇裡多了份喜感，是全劇的笑點。最後，不得不提
半澤的妻子半澤花（上戶彩 飾）是半澤的忠實支持者，
性格明亮爽朗，會考慮丈夫立場作出支持和鼓勵的好妻
子，是半澤唯一會服輸的存在。相信也是不少觀眾理想
的妻子形象。

　　「人的價值不能用金錢來換算，我們銀行職員被賦
予運作巨額資金的權力，只要有心，這份權力可以救人
也可以殺人。」這是《半澤直樹》的核心宗旨，也是社
會上掌握權力的人應該深思的一句話。

《半澤直樹》第二季

文：列當度

列當度

2013 年大熱日劇《半澤直樹》強勢回歸，第二季在 2020 年 7 月在日本首播，由主角堺雅人、上戶彩、香川照之等原班人馬上陣，同時有多個全新角色加入。

本季共十集的故事改編自池井戶潤的小說《失落一代的反擊》與《銀翼的伊卡洛斯》，也被稱為「東京中央證券篇」和「帝國航空篇」。而半澤直樹的對手這次來到了政府高官和政黨高層。本篇，半澤獲知電腦雜伎集團為實現公司自身發展，決定收購比自身實力強大的 SPIRAL，東京中央證券營業企劃部正全力準備電腦雜伎集團的收購方案，但由於不為人知的陰謀，電腦雜伎集團放棄與東京中央證券合作，轉向與東京中央銀行證券營業部合作。此後，SPIRAL 的股票被惡意收購，SPIRAL 危在旦夕，半澤本人的銀行職員生涯也遭遇挑戰，面臨調職風險。本篇的主線故事原型為 Livedoor 對日本放送收購戰及其引申的 Livedoor 事件。

帝國航空因經營不善而陷入嚴重負債，回到東京中央銀行任職的半澤受行長中野渡指派，進行帝國航空重建方案。同時間，執政黨進政黨在民望低迷下改組內閣，新任國土交通大臣白井亞希子宣布將針對帝國航空進行企業重建，並成立專案小組，而其中一項計畫便是擬要求持有帝國航空債權的銀行，一律放棄七成債權，一

旦落實，將令東京中央銀行蒙受巨大損失。故事原型為
2010 年日本航空破產事件。

《半澤直樹》第二季的格局很大，不再局限在集團
內部的爭鬥，還上升到企業間相互競爭互相吞併的殘酷，
以及為人民的福利鬥爭。劇情讓人看得熱血沸騰，這也
是日本劇向來擅長的伎倆——只要讓別人看到你的努力，
熱血一番，就可能改變人心，從而改變結果。

《半澤直樹》第二季依然是很好看，一點都不會讓
人失望，情節一環扣一環，而且高潮迭起，推動著劇情
往前。這種推動力其實也不只是源於故事，還因為演員
們生動而富有張力的表演：鏡頭都是聚焦臉部表情、揚
起眉毛、顫動唇角、抖動手腳的特寫，每個人都咬牙切
齒、超級用力去演。這樣能抓住了觀眾的注意力，讓觀
眾沉浸在劇情中。自《半澤直樹》開始，堺雅人為代表
的「顏藝」表演風格，就一直是這部系列劇的特點，而
來到第二季，這種風格還有所加強。

當然現實中人是不可能如此強烈的宣洩情感的，這
種大開大闔歇斯底裡，通常是出現在漫畫，或者戲劇舞
台上的。而《半澤直樹》第二季裡，不僅堺雅人如此，
幾乎每個演員都是這樣。這樣風格化的表演好處是讓每
一個人物都鮮活，印象深刻。當然，這種表演也不是誰

都能勝任的，弄巧成拙了就變成誇張造作。而《半澤直樹》第二季之所以能因表現而別開生面，很大程度上是因為這些演員如市川猿之助、香川照之、片岡愛之助等都是歌舞伎，舞台劇的資深名角。他們以舞台上的表演方式，恰到好處地加劇了劇情的張力。

第二季也充滿金句，其中讓人印象深刻的是半澤對下屬森山（賀來賢人 飾）說：「我有三個信念，第一，對正確的事情要承認它是正確的。第二，組織和社會的常識必須一致。第三，腳踏實地誠懇做事的人應該要獲得正當評價。」

《Beach Boys》

文：列當度

　　《Beach Boys》是日本富士電視台在 1997 年 7 月所播映的電視連續劇，總共 12 集，由反町隆史與竹野內豐主演，配上稻森泉和剛出道的廣末涼子，青春氣息濃厚，陽光海灘、泳衣肌肉，當年已經迷到不少觀眾。本劇在日本大受歡迎，平均收視率高達 23.7％。當時《Beach Boys》不止在日本受歡迎，在港台及東南亞也相當受熱捧。反町隆史與竹野內豐也憑此劇奠定了一線男星地位。時光飛逝，不經不覺，原來已經是距今 24 年的作品，當年帶點靦腆的稚氣男星們現在都變為成熟大叔。

　　隨著年紀漸長，筆者對此劇的欣賞角度亦起了變化。當時是作為青春偶像劇去看。但步入而立之年後，開始明白編劇岡田惠和的本意，此劇是關於城市人療癒的劇集。基本上近年來每到夏天，筆者都會重溫一次《Beach Boys》。

　　《Beach Boys》講述被女友趕出門的櫻井廣海（反町隆史　飾）偶然間到海邊民宿打工，本意是去渡假的迷惘上班族鈴木內海（竹野內豐　飾）隨後亦辭職跟隨。在那裡還有民宿老闆的孫女和泉真琴（廣末涼子飾）和隔壁酒館的老闆娘前田春子（稻森泉　飾），四人各因不同原因而來到海邊，也因不同原因而留在這裡。劇集聚焦親情和友情。最難忘的當然是最後一集，到了夏天的尾

聲曲終人散，反町隆史自信滿滿地向竹野內豐說：「我會找到屬於自己的大海。」然後二人瀟灑道別，頭也不回地離去。

故事中兩位主角都同時碰上人生的低潮，泳手廣海因傷失去參加奧運資格；海都則在職場遇上挫折欲暫時逃避。兩人同時來到沙灘的美麗民宿，作為暫時落腳點。他們性格背景截然不同，卻同時陷入迷惘之中，失去人生方向，不知道下一步該如何走。而民宿就是他們的避風港。兩個迷惘的年青人，在民宿中受到店主和泉勝（麥克真木 飾）影響，羨慕他可以自己去找自己喜歡做的事，而且一直堅持，他們受到啟發，希望找到相同人生。

生命裡總有力不從心的時候，這種低潮期也是《Beach Boys》所說的故事，在不知所措的時間，無須焦慮先急於如何找出口，不如先停頓下來，調整心態。當然夏天一定會過去，假期也會完結，「有什麼關係，反正這是夏天！」這句經常在劇中出現的對白，指的是我們要好好享受夏天，不用太執著，當中也包含先放下困擾，來個假期放空自己，平靜中自會找到未來的方向的含意。《Beach Boys》不是鼓勵想做就去做，而是希望大家可以值著停下來的機緣，重新思考人生下一步。

　　另外筆者近來發覺劇中主角們的打扮，短 TEE，休閒長褲及熱褲等，就算 20 多年後再看，也一點不過時，實在不得不佩服劇集美術指導的潮流觸覺。

《飛上天空的輪胎》

文：列當度

　　《飛上天空的輪胎》是 2018 年在日本上映的電影，由名作家池井戶潤同名小說《空中輪胎》改編，本木克英導演。此劇陣容豪華，除了主角長瀨智也、藤岡靛、高橋一生、深田恭子、小池榮子、及劇中擔任赤松貨運員工的演員外，其他許多劇中人物，都也是日本藝能界中舉足輕重的大牌演員。演員們不計較戲分多寡，都認真參與演出，使這部片戲味甚濃。

　　赤松德郎(長瀨智也 飾)是個腳踏實地的小型運輸公司老板，一直努力工作。然而某天他公司的貨車發生輪胎飛脫導致年輕母親死亡的事件，在警方和媒體都認為他是殺人兇手之時，偏偏負責這輛出事卡車的赤松貨運維修技師，是個認真的年輕人，他的檢修標準甚至比公司表定的更嚴格，且他自己每天都寫下各項維修記錄的細節，這讓赤松社長相信，事故原因一定不是他們維修出問題。赤松也查出全國都出現類似的事故，全部都涉及大型汽車制造商「希望汽車公司」的汽車，於是赤松為了證明自己無罪討回公道，隻身挑戰龐大企業。

　　赤松運送遭遇無妄之災，社長赤松德郎四處奔波，查找事件真相。不過普遍中小企業生存困難，特別是在經濟不景時期。如果赤松運送的合作銀行希望銀行惜貸或停貸，赤松運送必死無疑。希望銀行提供資金，希望汽車提供生產工具，面對大企業、大財團，小企業赤松

運送實難與之抗行。赤松運送之所以能脫困，正如宮代直吉專務所言，更多依賴運氣，如果不是希望汽車的堡壘從內部攻破，赤松運送勢必破產。

希望汽車常務董事狩野威不斷遮掩錯誤的做法，是將公司推入深淵，永世不得翻身。產品一旦出錯，輕則喪失客戶，重則危及民眾生命財產安全。特別是汽車領域，交通安全，人命關天。企業出現如此重大的事故，仍不斷遮掩，不僅會受到法律嚴懲，更會被市場徹底拋棄。看完這部電影後，真讓人覺得，人性的貪婪與自私，才是影響所有事件發展的關鍵。

赤松貨運運氣好，剛好得到貴人相助。但這些貴人並非真的都是為了正義，只是剛好他們有自己想達成的目的罷了。所以，人生在世，除了努力，還是得要有一點點運氣才能成事呀！正如中國古語有云：「得道多助」。

《大逃殺》

文：列當度

列當度

　　不經不覺，經典日本電影《大逃殺》原來已經是 21年前的作品。改編自小說家高見廣春的同名小說，這部驚慄電影可說是開創了「生存遊戲」電影的先河。由深作欣二導演，加上著名性格演員北野武以及一眾年輕日本演員主演。深作欣二是日本知名暴力美學大師，其七十年代拍攝的黑幫電影影響了後來國際上許多知名的大導演，包括吳宇森和馬丁史柯西斯等。

　　《大逃殺》因為題材大膽，公映時無論在日本或在海外，都引起熱議。甚至在日本上映前，因劇本題材過於聳人聽聞，恐有影響青少年行為及政府形象的疑慮，主要影片製作人員必須前往日本國會接受議員質詢，成為日本首開國會備詢先例的日本電影。電影的票房成績十分好，不僅成為日本當年度的話題作品，更締造下31.1 億日圓的斐然佳績。而且《大逃殺》在亞洲地區同樣造成一股熱潮。

　　《大逃殺》的故事背景建立在和現實平行的不同時空中，全國失業人口達到一千萬人，校園暴力及少年犯罪猖獗，因教喪命的老師人數超過一千人。成年人為了管制約束少年人的行為，國會頒布「新世紀教育改革法」(BR 法)。每年自全國四萬三千班國三班級中挑選一班參加一場相互殘殺的生存遊戲 直到唯一的優勝者產生為止。

　　城岩中學三年 B 班學生在畢業旅行途中突然被軍人挾持，並帶到荒無人煙的「沖木島」上。此時，軍隊與老師突然出現面前，並告訴他們《ＢＲ法》設立原由及「遊戲規則」，立刻通知該班獲選為本年度實施的班級。

　　三年 B 班的同學並不是感情冷漠的一群人。相反的，這個班級的同學都感情要好。不過在遊戲開始後，學生們很快就顯露出各自本性：有人拿著武器亂殺人、有人為了讓自己活下去而背叛了同學、有的人開始組成小隊互相幫助，但也有不想與平時要好的同學互相殘殺，以自殺選擇終結遊戲的人。

　　北野武飾演的班導師在片中是很重要的靈魂人物。身為片中「大人」的代表，他有點令人捉摸不定，有時可以殘暴冷酷地殺人，但是中途給典子遞傘，中彈後才射出水槍的他卻也有善良的一面。他的任務是「讓這群年輕人畏懼大人」，也讓這群學生在遊戲中被迫要成為互相算計、互相殘害對方的大人。「把這群小孩變成大人」是他的任務。

　　其實這電影是想要給時下的年輕人一些警惕和自省的機會。在面對必須做出抉擇的時候，我會為了活下去而殺人還是面對死亡？在這種極端的情況下友情、愛情會變成什麼樣子。這也是在諷刺現實社會的殘酷。

深作欣二導演在《大逃殺》裡想要表達很多很深次層的東西：用一群中學生的互相殘殺來提醒我們，無論是在多麼殘酷的現實，也絕對不要放棄你人性中最美好的那一面。

《第三次殺人》

文：列當度

列當度

　　《第三次殺人》是 2017 年上映的日本懸疑電影，由是枝裕和導演及編劇。枝裕和一向擅長以家庭倫理為題材的電影，所以這次可謂是新嘗試。

　　劇情描述一位菁英律師重盛朋章（福山雅治 飾）接獲一件案子，要為因強盜殺人被獲判死刑、曾有過殺人前科的嫌疑犯三隅高司（役所廣司 飾）辯護，爭取為其減刑。但越是去了解案情，重盛越覺得三隅的犯案動機太過薄弱，追查的過程中，三隅與被害人家屬的說法亦開始不斷反覆、矛盾，重盛甚至發現了三隅與被害人女兒咲江（廣瀨鈴 飾）之間，似乎有著微妙的關係，讓案情變得更加撲朔迷離。

　　是枝裕和導演藉重盛律師試圖拼組兇案真相過程，看見社會中存在的各種問題，包括三隅的女兒小惠，因為父親犯案而遭受社會排擠，從此不再與父親見面（社會對受刑人家屬的連坐歧視）、受害者川崎食品社長與妻兒和員工的關係不如表面和諧。川崎社長是好父親或狼父、僱用更生人是善意或更容易剝削員工、川崎社長是成功企業家或無良奸商？

　　而且，導演更嘗試探討現代社會的司法問題，和死刑應否廢除等沉重議題。故事借由三隅之口：一個人若是本不應該存在於世上，做了惡行卻仍然可以毫髮無損

地活著，這對於那些什麼錯事也沒有做卻無緣無故死去的人才是最大的不公平。現代司法制度極力避免死刑，但這是否足以實行正義的判決？但不止於此，律師、檢控官和法官三者的討論和一個謀殺案置於現代司法體制中需要走完的流程才是對何為正義的第二次模糊。犯罪嫌疑人被鼓勵認罪，理由不是他應該認罪、更不是為了正義，而是這樣做他可以不用死。在這樣的邏輯下，認罪成了一種手段，而不是一個目的。認罪只能讓法律從輕量刑，卻並不能使實在有犯罪的嫌疑人真正懺悔並得到內心的救贖，因為事實上人們還是會認為他有罪。只有被殺死，或者被判死刑，才能讓殺人者三隅得到內心的平衡。認罪本應該給人救贖，但是他認罪，卻只能讓他帶著負罪感繼續毫髮無損卻又備受煎熬地活著。廢除死刑對於一些人而言是人道的，對於另一些人而言卻是最不人道的折磨，甚至是對他實現自我救贖的阻礙。

三隅的第一次謀殺發生在 1986 年，第二次謀殺是對食品廠廠長，第三次謀殺則是對他自己。這是隱藏在片名中的深意。影片中還有很多細節暗示了這個中心思想——認罪的結果應該是正義的判決，正義的判決應該帶來救贖。如多次出現的十字架：案發現場，金絲雀的埋葬地，影片最後律師重盛所佇立的十字路口。

　　本片高明之處還在於敘事視角和對基調的把握。全片的視角極為客觀，完全以第三人稱展開敘事，這從一開始的俯瞰鏡頭，和三隅跟律師重盛對話的側面取景中都看得出來。同時，影片全部採用青灰色調，近似紀錄片，這種處理使得作品的複雜性表現為形式上的簡練和內容上的深徹，就像一杯攪動的渾水，沉澱後泥水分離，透徹而不單純。

《海街日記》

文：列當度

列當度

《海街日記》由是枝裕和執導，是改編自漫畫家吉田秋生的原作漫畫《海街日記》的日本劇情片。此劇由四位女星主演，分別為綾瀨遙，長澤雅美、夏帆與廣瀨鈴。2015 年 6 月 13 日在日本上映，票房達到 16.8 億日圓，相當受到日本觀眾所喜愛。而且《海街日記》亦獲得第 39 屆日本電影金像獎「最佳影片」、「最佳導演」、「最佳攝影」和「最佳照明」獎，成績斐然。

在鎌倉相依為命的幸（綾瀨遙 飾）、佳乃（長澤雅美 飾）和千佳（夏帆 飾）三姐妹，突然得知失聯 15 年的父親在山形縣去世。葬禮上三姐妹遇到了素昧平生的同父異母小妹鈴（廣瀨鈴 飾），並決定摒棄前嫌將鈴接回鎌倉共同生活。接下來的時間裡，濱海道的櫻花開了又謝，院子裡的梅子綠了又黃，親戚鄰里情人們來了又走，唯有四姐妹在一場不問歸期的共處，留下了少女時代最美好的時光。

《海街日記》的故事並不複雜，也沒有燒腦的劇情。整套電影節奏緩慢而又不會沉悶，這全賴導演說故事的技巧十分到家。當中許多細節也顯露出日本匠人式的用心。年復一年的時光，是枝裕和用梅子酒的製作為節點，梅子酒之滋味差別也似乎是一家姐妹性格的映襯。台詞之外的細節也頗講究，小妹鈴在姐妹們常去的食堂，發現原來父親生前常給自己做的當季新鮮吻仔魚吐司，正

是食堂大叔獨創家傳的手藝。不愛做飯的媽媽只教會大姐幸一道容易的海鮮咖哩飯；三姐千佳拿手的則是外婆做的魚排海鮮飯；而二姐佳乃的最愛則是海鮮食堂的阿媽叮囑轉贈的定食。導演巧妙地用食物來串聯劇情，食物是最牢固的生理記憶，映照的卻是四姐妹的童年時光。

《海街日記》全片透過三場不同的喪葬儀式，呈現出不同層次的家庭樣貌。第一場是父親的葬禮，香田三姐妹遇到了同父異母的妹妹小鈴。第二場是外婆的七年忌，15 年未見的母親登場，與幸發生衝突。最後一場則是二之宮阿姨的喪禮，三場喪禮分別銜接了故事的起承轉合。

大姊幸怨恨父親與外遇私奔，怎知自己卻戀上有婦之夫；二姐則不斷陷入奇怪的感情關係之中；至於四妹，則因為生母是拆散三位姊姊家庭的「小三」，背負無形壓力……兩小時的電影，其實就是她們如何釋放自己，重新上路的過程。當然，外面還加上是枝裕和近年愛談的親情倫理的思索。

影片的最後，寬容時刻終於來到。四姐妹聊著剛剛去世的二宮女士，說出在死前還能想到櫻花，真是一個精彩的人生。而鈴告訴她們，父親也曾說過一樣的話。

她們感恩父親為她們留下了最好的禮物——妹妹鈴。是的，
「他也許是一位溫柔的父親。」

　　導演把夏日的小城市鎌倉拍得很美，很迷人。四姐
妹住的老房子、紫陽花、祭典、吻仔魚丼和梅子酒，再
配上輕盈的配樂，讓人賞心悅目。影片的節奏像輕音樂
般的舒緩，沒有刻意的高潮。但每一幀畫面都非常美。
大師是枝裕和用平凡生活中的點滴小事，作為一面讓你
去關照生活的鏡子，透過侘寂美學的風格，讓我們回到
生活本身。

《夢想飛行 GOOD LUCK》

文：君靈鈴

君靈鈴

　　雖然沒有特別迷戀木村拓哉，但他主演的日劇倒是看過不少，其中緣由不外乎是因為他選的戲大部分都還挺好看的，而其中最愛之一就是這部《夢想飛行 GOOD LUCK》了。

　　這部以航空業為主軸的日劇很認真將機長、空姐及維修技師的工作內容交代的挺詳細的，也讓人看到很多平時看不到的場景與機上的一些突發狀況。

　　在這部劇中讓人比較印象深刻的有二，一是有恐機症的女主角，也就是由柴崎幸飾演的飛機維修技師緒川步實，二就是後來因為受傷差點不能再親手開飛機飛上天，也就是由木村拓哉飾演的新海元陷入痛苦糾結的這兩部分。

　　所謂的恐機症，又稱「飛行恐懼症」，意思很簡單，就是不敢坐飛機，若硬是要搭的話，那麼各種焦慮症狀全都來報到，對有此症狀的人來說是非常困擾且痛苦的事，而患上此症狀的人原因不一定都一樣，像女主角就是因為父母是遇上飛機事故而逝世，所以從此懼怕搭飛機。

　　但其中很有趣的是，記得看過一條評論，說是「不懂為什麼怕搭飛機的人卻在機場工作，不應該連機場都害怕踏進去嗎」？

　　看了這條評論讓人不禁莞爾，心想這人看劇肯定只是一筆帶過，船過水無痕，其實原因不難聯想，女主角會從事維修員這個職業也跟父母之死有關聯，就因為她的父母遭遇飛行事故，而她就是想著希望發生此類事故的機率可以降到最低，而最好的辦法就是她親眼親手確認，因為她不希望看到意外再次發生。

　　所以她甘願當一個螺絲帽，把這種事當成自己的使命，這一點其實頗令人感動且心疼。

　　至於男主角，以從小就懷抱著當機場夢想的新海元來看，他大概不會認為自己有一天會因為身體受創而再也不能開飛機，但偏偏事情就是發生了，一段時間的自暴自棄後他才醒悟，還好最後還是如願再次翱翔天際。

　　這裡其實挺勵志的，也是在告訴人們遇到再大的阻礙跟困難都不要放棄，只要不放棄，光明終有一天會到來。

　　當然戲劇是戲劇，在現實人生中可能無法如此盡如人意，但就算如此正確的信念還是很重要的，畢竟快樂是一天、難過也是一天，為何不讓自己快樂一點呢？

《野豬大改造》

文：君靈鈴

君靈鈴

　　當年造成大轟動的日劇《野豬大改造》到現在劇中豐富有趣又感人的劇情到現在還讓人津津樂道回味無窮，但當年播出時很多人可能是衝著三位主角的人氣收看，可其實這部日劇背後的含意非常引人深思。

　　其實《野豬大改造》這部日劇的主軸圍繞著「霸凌」兩個字，而這兩個字相信很多人並不陌生，尤其是近來新聞上常常可以看到同樣的字眼，校園霸凌這種事早已不只存在於戲劇中，而是可能真實發生在我們生活周遭。

　　在那些可能還懵懵懂懂的孩子們身上，我們看到的是令人不解的欺凌與謾罵，甚至於會上演動手動腳的戲碼，至於原因為何，或許很難解釋的非常確切，但不當的行為卻是真實發生中。

　　在《野豬大改造》中，敘述的手法是比較輕鬆的，一個不受歡迎的女生遇上了兩個帥氣的男生，他們看著她被欺負，所以決定要祕密改造她，希望她成為一個受歡迎的女生。

　　這宛如麻雀變鳳凰的劇情看似簡單其實卻不然，就拿龜梨和也飾演的修二來說，他在學校算是風雲人物，加入改造計畫一開始其實只是覺得挺好玩的，但因為野豬妹是個不受歡迎的人，他內心害怕自己會被牽連所以不願意讓他人知道他與野豬妹有牽扯，這方面其實反映

著人的內心，看到弱者會想挺身而出去保護，但又被內心害怕自己受傷的心態牽制著，如此矛盾卻很真實，就像我們幫助弱者時也會害怕是否會惹上什麼麻煩般，修二也是害怕自己會失去已經擁有的一切。

至於另一個男主角草野彰幫助野豬妹的心態就單純多了，但其實他看似忠二的外表之下是一顆抗拒接班父親的心態，不想過著被安排好的人生，這種事其實在日常生活中也很常聽聞。

最後是野豬妹，她是很多被霸凌之人的原型，心態也差不了多少，都是想著自己只要忍耐就沒事了，孰不知有時候逃避的心態反而會助長他人的氣焰，為自己帶來更多的麻煩。

這部日劇是好看的，但在好看之餘也非常引人深思，在校園中可能發生的問題在這部日劇也有很多縮影，但戲劇總歸是戲劇，最後的結局挺好的，但在現實生活中倘若發生同樣的事，可能結局就會不一樣了吧。

不管如何還是希望像霸凌這樣的事可以別再發生，每個人都有生存下去的權利，隨意剝奪他人的快樂與威脅他人的人身安全再怎麼說也是不妥當的。

《PRICELESS 人生無價》

文：君靈鈴

　　《PRICELESS 人生無價》這部日劇應該算是木村拓哉少數收視率比較沒那麼優秀的一部劇，因為劇中沒有太多風花雪月只有很勵志的劇情，不過這部劇其實很耐看，看第一遍或許覺得還好，但越看會越有感覺。

　　話說由木村飾演的主人公金田一二三男原本是間大公司的員工，卻在劇情一開始無預警被解僱，但這還不打緊，慘的是他收拾東西要回家卻發現自家那棟樓發生瓦斯爆炸，結果一夕之間他工作與家都沒了，而且一向樂於當月光族的他這時才發現自己戶頭居然只剩 30 日圓，整個人說有多慘就有多慘。

　　後來流落公園的他接收了流浪漢的好意，也在意外之下認識了兩個孩子，由這兩個孩子帶回了幸福莊，總算有了個暫時的棲身之所，但兩個孩子的奶奶，也就是幸福莊的持有者給了他一個留下的條件，那就是每天必須繳交 500 日圓的房租。

　　一開始聽到 500 日圓金田一二三男並不以為意，因為他認為在現代社會要掙到 500 日圓根本是易如反掌，誰知事情並不是那麼簡單，當人已經走到谷底，別說 500 日圓了，就連 50 日圓都無法順利入口袋。

　　而這時女主角二階堂彩矢出現了，本來並不熟識的兩人因為金田一二三男被解僱的事件而牽連在一起，而

一二三男也從彩矢跟幸福莊的人身上學到很多在貧窮中得以維生的技巧，最後他們兩人和因為不滿公司改朝換代憤而離職的企劃開發營業部前部長三人聯手，一步步再度攀上人生的高峰。

但讓人訝異的是，他們三人在共同經歷了許多風風雨雨終於成功後居然沒有留戀得到的一切，因為他們都在從谷底翻身的過程中得到了很多感悟，也明白了有些事不需太執著，而人生應該順從自己的心，明白真正能讓自己快樂的事是什麼，不應該只是追逐著眼前的名和利或是被怨與恨控制。

所以為什麼在一開始說這部劇可能第一次、第二次甚至第三次看都沒啥感覺，更甚者會覺得有點太過於平淡，沒有日劇常有的誇張劇情或灑狗血，但如果看的時候本身正好有差不多的經歷又或是正處於人生低潮期，那看劇的時候就會很有感覺，說不準對目前已然低迷的心情會有點幫助。

當然，每個人的人生追求的目標都不一樣，當然也不可能永遠一帆風順，但當跌到最低處時要選擇頹廢到底、還是試著東山再起，這雖然是每個人的選擇，可如果能抱有一顆永不放棄的心，最後得到的結果雖然不一

定會是最好或是自己最想要的情況，但相信應該不會太
差才是。

《交響情人夢》

文：君靈鈴

君靈鈴

　　《交響情人夢》這部帶著音樂、搞笑、感人又有甜蜜成分的日劇在當初播出時非常受到歡迎，甚至有很多原本不喜愛古典音樂的人，都因為此劇而陷入了蕭邦、貝多芬、巴哈等等多名知名音樂家的創作世界。

　　在劇裡不管是小提琴、鋼琴、大提琴等等各式各樣的樂器，也因為此劇讓觀眾更了解樂器與樂曲之間的聯結。

　　當然最重要的是因為此劇搞笑又感人，劇中很多劇情都是帶著搞笑成分，就例如女主角野田惠因為一次意外救援了男主角千秋真一，從此踏上了「女追男有夠難」的這條路外，其餘配角的出色演出也讓此劇增色不少，堪稱日劇經典之一。

　　但此劇的經典不光是演員、音樂、樂器之間的連動，還有在劇情方面的鋪陳也是數一數二的優秀，以至於播了第一部大受歡迎後還有特別篇甚至是電影版在數年間接連推出且都得到很不錯的迴響。

　　像這樣的題材其實不能說是少見，但因為此劇是由漫畫改編，而擅長此領域的日本幕後團隊在真實還原漫畫內容上算是非常盡心盡力，許多誇張可愛又搞笑的場面並沒有因為任何原因而省略忽視，也才成就了此劇有

了那麼美好的收穫與成就，更一手把當初還不算非常知名的男女主角一舉推上高峰。

說來此劇彷彿有種魔力，可以用音樂牽引人們的情緒，陪著在音符的高低起伏跳動中跟著盤旋起舞，也可以讓人因為男女主角有趣的互動還有配角的精湛演出而陪著笑哭或感動。

這是一部好劇應該是無庸置疑的，而隨著劇中劇情的推動，也讓我們知道如果選擇了音樂這條道路，在喜愛之餘也不應該拘泥於在某一個層面，而是在這一個廣大的世界中尋找自己真正想要或所要的是什麼。

就像男主角他一直以來有著當指揮家的夢想，所以就算遇到層層阻礙他也沒有放棄，毅然決然捨棄自己已經很熟悉的小提琴與鋼琴，在眾人的疑惑與懷疑中踏上了成為指揮家的路途。

而相對於男主角，一開始女主角想往上爬的原因或許在某些人看來膚淺了點，就只是為了跟男主角更加相配，但後來她也破解了自己的迷茫，找尋到自己的一片天空。

音樂的世界一向無遠弗屆，很多時候我們會用音樂來療癒自己鼓勵自己，而這部劇也不例外，更甚者它可能帶動了某些人對於古典音樂的興趣與欣賞，在音樂的

世界裡，不是「舊的不去新的不來」而是「舊的很好新的讓人期待」！

《失戀巧克力職人》

文：君靈鈴

君靈鈴

　　《失戀巧克力職人》這部劇其實挺耐人尋味的，這是一部男主角當了小王而女主角還滿綠茶的日劇，而男主角當初會出國學習怎麼成為巧克力職人卻是因為女主角，只是他沒想到學成回國之後女主角竟然已經結婚了。

　　這下好了，回國後的男主角發現自己失戀了，雖然他已經擁有可以取悅愛吃巧克力女主角的技能，但他就是失戀了。

　　這部戲耐人尋味的點在於因為一票俊男美女演出，所以雖然覺得男主角松本潤當小王很不對，而女主角石原里美更是綠茶到極點，更別說男主角是有了對象還當小王，而女主角也只是把男主角當成一種慰藉而已，這複雜糾葛的關係讓人看了直搖頭但是又想繼續看下去，原因之一當然是因為演員陣容。

　　此劇是日本常見的日漫改編，裡頭錯綜複雜的關係雖不到讓人嘆為觀止的地步，但多多少少也是對現今社會某些人在男女關係上的隨便下了註解。

　　所以，其實不算不貼近實際，現今的社會小王跟綠茶婊的人數可能是有些人無法想像的數字，更有人是身邊有小王及綠茶婊不自知。

不過這不是重點，重點是裡頭的巧克力看起來都挺好吃的……噢，不對，是演員群都很認真在詮釋自己的角色。

男主角回國之後的不甘與掙扎，女主角讓人不解的心態，女配角發現喜歡上男主角爾後告白後的冀望，還有幾位主角身邊朋友各自不同的意見演繹，一切都挺真實的。

也因為這種真實所以才造就此劇收視率挺優秀的，不過優秀歸優秀，看完這部劇其實會發現有很多發人深省的地方。

就像男主角到最後離開了，因為他知道不管他再愛女主角，已經懷有丈夫孩子的女主角沒有選擇他的意願，而他也因為女主角錯過了真心喜歡他的女配角。

所以他成了真正的失戀巧克力職人，其實這樣的結局挺好了，至少在劇的最後訴說了一個重點，那就是不正常的關係不僅不會長久而且還會傷害到真正愛你的人，更甚者會一無所有。

至於女主角真的就像巧克力般，外表塑造的很美姿態很誘人，但不管再美再誘人，如果內餡是讓人無法接受的口味，真的會讓人難以下嚥，甚至因此受到打擊而從此有了陰影。

　　嚴格來說，這不算是一部老少咸宜的劇，但卻可以從劇情發展走向來了解一件事，那就是......

　　裹著糖衣引人垂涎的毒藥巧克力，是不該入口也不能入口的危險食品。

《美麗人生》

文：君靈鈴

君靈鈴

　　《美麗人生》這部劇是個美麗的愛情故事，雖然它的結局並不美麗，而說實話當年要看這部劇時因為朋友的劇透導致有點抗拒，是在經歷過一番掙扎之後才決定觀看。

　　原因無他，就是因為聽說雖然是個美麗的愛情故事但是結局並不完美，可後來想想不完美也是一種完美，既然風評如此之好，那何不一試呢？

　　再者基於對木村拓哉跟常盤貴子這個組合的信心，所以還是看了，而從第一集開始就讓人有種欲罷不能的感覺是這部戲的特色，雖然現在看來可能是老梗，在當年也不是沒其他人拍過類似的題材，但這兩位主演搭在一起真的非常有火花，兩人演技都很自然不生硬，互動也感覺彷彿真實人生在眼前上演。

　　演技好劇本佳大抵就是爆劇的主因，然而除了主角之外配角們顯然也功不可沒，不管是女主角的好友還是哥哥及爸媽，還有男主角在知道女主的狀況時的掙扎心態，及女主角想勇敢追愛卻又遲疑的心路歷程，演員們都演得很細膩很動人。

　　一個患有絕症的女孩遇上一個髮型師的故事，一段不知道何時會因為女方逝去而驟然結束的戀情，倘若真實發生在生活中，想來應該每個人的選擇都會不同吧？

　　有些人可能會選擇分開逃避，也有些人會像劇中男女主角一樣把握可以共度的時間，即便到最後女主角還是去了天國，但留在彼此心裡的回憶都是最美好的，想來這也是此劇名為「美麗人生」的由來吧？

　　很多人說愛需要勇氣，但如果是有障礙的愛那需要克服的問題會更多更雜，但無可否認每個人都有追求愛人及被愛的權利，每個人也都有接受及包容的選擇權，要如何抉擇都由自己。

　　前進還是後退？

　　自私還是勇敢？

　　不管是誰都不能替本人下決定，就像女主角的哥哥一開始強力反對男女主角來往，但到最後他發現有些事有些感覺有種愛並無法由親人來給予，這種愛就叫愛情。

　　或許這部劇在很多人心中都留有缺憾，都會認為如果劇情不安排女主角死亡該有多好，但生老病死人之常態，或許編劇就是想藉由這樣的結局來告訴世人，死亡是生命中我們無法去拒絕的一場鴻門宴，而在參與之前要如何妝扮自己的人生不至於到枯燥乏味索然無趣，那麼或許談個美麗的戀愛會是個好選擇吧？至少這部劇訴說的美麗，大抵就是這個含意。

東洋書坊

《送行者——禮儀師的樂章》

文：君靈鈴

君靈鈴

死亡大概是人最不想面對、但卻是每個人在某一天不得不面對的一件事，而《送行者──禮儀師的樂章》這部日本電影探討的除了死亡之後，更重要的是死後如何被對待。

不諱言這是部很特別的電影，一位大提琴手因為失業而帶著妻子回到老家，在看到徵人啟事後來到一間看起來毫不起眼的店面，迫於生活所需他同意了在此工作，卻不料這個決定開啟了讓他意想不到的人生。

一開始的他是相當不習慣的，畢竟禮儀師這個職業與他之前接觸的一切都完全不同，所以他才做了幾天就想著逃避，但最後讓他決定留下的癥結點是老闆對待亡者的態度。

對待亡者的大體既尊敬又細心，不遺漏任何一個環節，只求讓亡者在死後也能像生前一樣有尊嚴地被送入另一個世界，所以男主角被感動了，看著老闆的一舉一動他忽然發現，禮儀師這個職業雖然冷門甚至受人輕蔑，但他看到卻是截然不同的世界。

只是礙於一般人對於這個職業的偏見，他一開始並不敢告訴妻子，但紙終究是包不住火的，事情被揭開後妻子與他大吵一架離開了他，但他雖心急卻沒有想過要

放棄工作，因為對他而言禮儀師這個職業似乎已經變成他的天職。

後來澡堂老闆娘的死亡讓他妻子看到了丈夫在工作上散發的光芒，心中的芥蒂也因此而釋懷，不再逼著他辭職。

但這部電影最感人的是最後男主角替父親收屍的過程，這位在他小時候就離開他與他母親的男人直到死才與他再相見，他流著淚替父親進行儀式，也在儀式中慢慢想起童年的點點滴滴。

人的一生終究逃不開死亡，而死後如何被對待有些人會笑笑地說：「死了就死了，什麼都不知道了，被如何對待無所謂啦」，但對於亡者還在世的親人友人來說，一個有尊嚴有體面的送別終究還是一個人人生走到最後最需要的待遇。

這部特別的電影在當年上映時引起不小的轟動，甚至帶動了禮儀師這個行業更加繁盛，因為很多人是在這部電影後才知道，原來送別這件事不光只是哭泣而已，如何讓亡者得到應有的尊重也是一個很重要的環節。

雖然每一國的風俗大不相同，但放眼在此刻這個因為疫情而彙亂的世界，因為疫情而死亡卻只能被匆匆處理的大體及亡者的家人來說，大家或許都想能聽到這篇

　屬於禮儀師的樂章，在人生的最後彈奏著莊嚴肅穆的樂曲，讓靈魂得以安息。

《求婚大作戰》

文：君靈鈴

君靈鈴

　　穿越這個字眼在此時此刻可能已經算是陳腔濫調，畢竟這類題材已經出過太多影視作品，不過在《求婚大作戰》上映的時刻，穿越這個題材還不算非常普及，再加上俊男美女的搭配很容易吸引眼球，所以當年著實火紅了一把。

　　說來其實這個故事的大綱非常簡單，就是一個男孩岩瀨健(山下智久　飾)跟一個女孩吉田禮(長澤雅美　飾)相識已久，但男孩一直不敢把對女孩的心意說出口，直到看見她披上白紗要嫁給其他人的那一刻男孩才發現自己非常後悔，後悔沒有早點把心意說出口，更懊悔自己已經沒有機會再挽回。

　　但就在這時，受到男孩強烈後悔心意召喚的時間控制精靈現身，說他可以幫男孩完成心願，幫助男孩回到過去，藉由一張張相片中的場景去改變未來。

　　當然，聽起來好像很容易，好似就是男孩回到過去然後趕快向女孩表白即可，一切就會完全變的不同，但實際上是這樣嗎？

　　當然不是，要想改變過去可沒這麼容易，畢竟過去認真說來就是一種已然成局是為不可逆的事實，但男孩一直沒放棄，一次不行就試兩次，兩次不行就

試第三次，在這樣的努力之下最後此劇的結果是 HAPPY ENDING。

　　可這是戲劇不是真實人生，我們都知道在真實人生中不管用什麼方法都無法回到過去，已經發生的事不可能改變，而未來會變如何我們誰也不知道。

　　其實這部《求婚大作戰》雖然被歸類為愛情偶像劇，劇情也超乎現實，但其中還是有很多隱喻值得我們去思考。

　　例如，面對愛情該如何去做才能讓自己不後悔，因為我們都不像男孩這般好運，可以遇到精靈回到過去改變一切，而單就這個論點也可以應用在其他方面上，雖說每個人的人生或多或少一定會有讓自己後悔不已的事，沒有幾乎是不可能的，但如何把機率降到最低或許是我們最該思考的環節。

　　太懦弱、太衝動、太自卑、太自我都是可能造成日後後悔的主因之一，雖然不是非要逼自己事事講求完美但至少求無愧於心，對待每件事每個人都以不違本心的態度去面對，才有可能讓日後後悔的機率降低。

　　這部戲是男孩與自己的戰爭，但說穿了也是他與後悔的一場爭奪，為了挽回他拚盡一切，但其實想想如果他早一些告白的話，事情不是早就有不一樣的發展了嗎？

　　千金難買早知道，這句話或許就是倘若男孩沒有遇上精靈之下最好的註解吧！

《魚干女又怎樣》

文：君靈鈴

君靈鈴

　　《魚干女又怎樣》這部日劇其實在日本播出時的名稱是「小螢的青春」，但不得不說好像前者是比較貼切故事整體的感覺，但無妨，不管這部劇叫什麼都不重要，重要的是引人入勝、令人會心一笑的劇情。

　　話說綾瀨遙飾演的女主角雨宮螢，以白話一點來說其實是個雙面人，畢竟她在外一個樣在家一個樣，若不說實在讓人很難把在外光鮮亮麗能力十足的她跟在家活像曬干的魚干，無時無刻攤在地板上的模樣聯想在一起。

　　但這是她的生活方式，而且或許也是很多人的生活方式，對外一切以該怎麼辦就怎麼辦處理，可是在家時就是最放鬆最愜意的自己，不想受任何拘束只想按照自己的想法過生活。

　　不愛交際不愛出門，就只想賴在家，就這樣的情況來看可能世界上的雨宮螢數量並不少，而這些雨宮螢們或許也像正主一樣打著「怎麼舒服怎麼在家過日子」的旗幟持續用自己的方式過生活。

　　「我過我的日子只要我快樂就好，反正沒礙著誰不是嗎？」

　　上頭這句話應該可以算是劇名的一種詮釋，不過話雖如此女主角還是沒想到自己的生活有一天會被外人

入侵，而且入侵者還是一個生活相當嚴謹有條有理不管於公於私都有自己一套規矩邏輯的人，這個人就是我們的男主角，由藤木直人飾演的高野誠一。

高野是小螢的上司，因為離婚搬回了老家，但他不知道的是老家早被父親租給了小螢，所以兩人就此展開了奇妙的同居生活。

這部戲的最大看點也就此展開，初看劇時還在想這兩人到底是誰會被誰影響，但後來不得不說魚干女的力量還是挺大的，若真要說雙方互相影響的程度，那鐵定是高野部長被影響的比較多。

而因為這部劇當時播出時相當受歡迎，所以衍生出了第二部甚至拍了電影，也讓男女主角藉此又收穫了一波人氣。

如果要認真說這部劇是否值得觀賞，想來答案是肯定的，撇除它受歡迎的程度不說，其實劇中很真實反映了許多人真實的生活型態，是那種為了生活外出得體面但回家後又想肆意妄為耍著屬於自己的小任性那種感覺。

畢竟每個人都有任性的一面，只是看展示在哪個層面而已，而我們的女主角小螢就把她的任性呈現在日常生活中，而其中的重點是，雖然她在家很頹廢，但她在

外並不廢，她的工作能力是有目共睹的，對待工作的態度也很認真，她用她的方式在過她的人生，最後也真誠的面對自己的感情，選擇了高野部長，因為她發現雖然高野跟自己的個性截然不同，但就是因為這樣的截然不同才讓他們碰撞出比她其他對象更好的火花。

　　所以，其實魚干女又怎樣也是在說著一句話，那就是......

　　「我就是我，怎樣！」

《極道鮮師》

文：君靈鈴

君靈鈴

　　想當年《極道鮮師》這部日劇可是捧紅了不少小鮮肉，而多年過去這些小鮮肉也大多還在日本演藝圈占有一席之地，影響力不可小覷。

　　基本上這部由漫畫改編的日劇內容有笑有淚，親情、愛情、友情、仁義之道，幾乎是要什麼通通都有，當年出第一部之後就大受歡迎，所以後來也衍生了特別篇及第二部、第三部，甚至還拍了電影版，這個極道宇宙範圍著實不小。

　　而不諱言主人公由仲間由紀惠飾演的山口久美子就是整部劇的靈魂，她雖出身黑道世家卻對當教師有著濃厚的興趣，但因為生長在黑道之家所以身家頗佳，也就造就劇中幾乎每一集都有她出手救援學生的片段，也算是《極道鮮師》的招牌之一。

　　但可愛的是若不是在危急時刻，其實山口久美子的個性是有點迷糊呆萌的，所以她也常常被學生捉弄，尤其是不管是在第一部還是第二、第三部的一開始，都可以看到她為了取得學生的信任跟學生打成一片做出很多的努力，也讓人見識到一位真正想要投入教職的老師是怎麼樣奮鬥的過程。

　　當然裡頭有些劇情可能有些人會覺得太過誇張或是不合理，但這部劇的本質其實是在說明老師與學生之

間應該要建立起堅固的關係，而不是「你敷衍我我敷衍你」或是「你來上學我很感謝我來上學你要謝我」這樣的情況。

而在這部劇中不管是哪一集都有一群很可愛的學生，而且特色就在於這群可愛的學生原本皆是一群讓人很頭痛的孩子，這也是這劇部的重點，就是在說明不管孩子有多頑劣，只要有耐心有愛心且願意在他們身上花時間，終有一天浪子也會回頭變成一個有用的人，而不是直接放棄他們讓他們自生自滅。

撇除一些某些人不認同的橋段或劇情來看，這部劇其實是很有教育意義的，不只很清楚描繪了師生之間的羈絆，也包含了濃厚的友情及親情，甚至更是反映了某些家庭裡父母與孩子之間所發生的問題。

沒有一個孩子不需要被關心，可能有些人不知道孩子反叛的背後是因為需要關懷，而在這個原因之下又因為每個人個性不同而有不同的反應，有的孩子可能就變壞，有的孩子可能裝著一副好學生的樣子但背地裡使壞，也有的孩子其實不壞只是稍稍叛逆了點，這些孩子都需要有人指引他們走回正途，而在劇中山口久美子就是扮演這樣的角色。

可能有人會說主人公自己就是黑道中人，有什麼資格可以這樣做，難道不會有反效果嗎？

然而所謂出汙泥而不染，在汙泥中生長的蓮花總是那麼潔白純淨，所以用出身來判斷一切通常是不智的行為，至少我們在山口久美子身上看到的不是黑道的暴戾之氣，而是一個為了春風化雨這個夢想而奮鬥的老師。

《女王的教室》

文：君靈鈴

君靈鈴

　　這部由天海祐希主演的日劇當初播出時造成不少的迴響，很多人都在討論對孩子到底是像劇中那樣用鐵的紀律與態度好，還是用愛包容孩子的一切。

　　在此姑且先不論後者，單以此劇劇情來看很明顯是用一種較誇飾法的方式來演示女主角與孩子們之間的衝突與對立。

　　在看此劇時可能會想，這位嚴厲的教師這種做法是對的嗎？

　　對孩子有需要殘酷到如此地步？

　　所謂物極必反，難道這位老師不懂這個道理嗎？

　　而當然，雖然劇情描述是日劇一貫的較為誇飾，但基本上此劇的出發點仍是在「為了孩子好」這條路上，只是這位老師所選的方式與他人基本上非常不同。

　　這位阿久津老師用的手法對孩子來說很冷血無情，這也是當初一播出時引起很多議論的原因，畢竟像打翻咖哩就不准吃飯、上課時不准上廁所、把成績差的學生考卷往半空丟、對成績好與成績差的學生有差別待遇等等，這些都是她的教學方法，也難怪當初會有那麼多議論，畢竟在很多人眼中她的教學方式並不合適，當初甚至還有聲音說她這樣的教學模式根本就是在霸凌學生。

　　但日劇很擅長的反轉到這部劇自然不會缺席，在嚴厲的背後這位阿久津老師真正的想法是什麼，在特別篇的到來也慢慢被揭開，雖然在此之後還是有人覺得即便是如此，可是教育方式仍是不妥，不過觀眾倒是藉此理解了阿久津老師不為人知的一面，以及她對待教育的態度為何會是如此。

　　當然，或許這位老師的方式在很多人看來是不贊同的，但撇開方式不說，她想教導孩子如何跨越重重難關與艱險迎向光明的人生這點倒是沒有錯，畢竟人的一生不可能一直都是順遂的，當遇到困難時如何不退縮且正面迎擊然後戰勝的這種態度其實是要從小教育這點幾乎可說是沒有錯的。

　　方式有很多，但看下手指導者如何選擇，畢竟每個被指導者個性都不相同，有些孩子可能說一說就懂了，但有些孩子就是非要用嚴厲一點的態度才肯聽進耳裡。

　　所以我們常說教師一職辛苦的原因點就是如果要當個好教師，要花的心思與精力真的很多，因為不是每個孩子都一樣，用同一種方式就可以涵蓋全部，其中通常總會有幾位讓人較為頭疼一些的需要用不同的方式來教導。

最後話說回來，這位阿久津老師最終的目的也只是為了讓孩子懂得如何克服困難與阻礙，撇開方式不談心意是無可置疑的，而在人生的道路上或許有些孩子是真的需要較為不同的方式來提點，他們才能茅塞頓開，衝破困難勇往直前而不是遇事就躲起來，永遠都不想成長。

《一公升的眼淚》

文：君靈鈴

君靈鈴

　　若是提到賺人熱淚的日劇，《一公升的眼淚》絕對是很多人的口袋名單之一，畢竟當初播出時賺走了不少人的眼淚，也讓此劇風靡一時。

　　而值得一提的是此劇是由現實事件改編，所以是真的曾經有個花漾少女因為患上「脊髓小腦萎縮症」而逐漸不能自理生活，但她沒有放棄自己，還想著要幫助他人，雖然後來她在患病數年後過世，但堅強的態度與樂觀的心態被記錄了下來，遂成為了此劇誕生的主因。

　　在劇中亞也這個角色是由澤尻英龍華飾演，不得不說她將此角色詮釋的挺好的，把一個青春少女該有的模樣都展現了出來，且在演繹亞也發病時的狀態也相當令人激賞。

　　但除此之外，劇中其他人的演出也不容忽視，不管是飾演亞也母親的藥師丸博子、飾演亞也父親的陣內孝則，又或是實際上並沒有此人存在但在劇中飾演亞也戀人的錦戶亮，更甚者還必須得提到飾演亞也主治醫師的藤木直人等等，許多優秀的演員都為這部劇帶來更好更優秀的視覺體驗。

　　在許多人看來，亞也這個孩子是可憐的，畢竟她在花樣年華就得到無法痊癒的疾病，即便花了數年與之對

抗還是在年華正好的時候去世，除了令人不勝唏噓之外，似乎也找不到其他更好的形容詞形容。

不過別忘了，真實亞也的個性其實由澤尻英龍華演繹的沒有太大差異，她活潑開朗很受歡迎，而在得病之後她在經歷痛苦時的掙扎及最後決定坦然接受一切並還想著自己是否還能幫助他人這一點確實很令人感動。

只是不管如何勇敢在死亡面前人類依舊渺小且會害怕，這也是為什麼劇名會是「一公升的眼淚」，因為亞也是在流著淚對抗病魔的同時一邊努力面對疾病，並以寫日記這個方式來證明自己存在過且找到生存的意義。

而在劇中比較特別的是，亞也本人是沒有戀人的但劇中卻有，聽聞是亞也的母親向電視台請求的，大抵是感覺女兒一生到離開都沒有談過戀愛，想讓女兒在劇中如願，也算是圓了母女倆的心願吧。

另外劇與現實中的時間點也是有出入的，所以如果看過亞也母親出版的書，爾後又看了此劇，會覺得時間點更改了很多，不過這也沒辦法，畢竟是多年後才改編的戲劇，時空不同有些也要跟著改變這也算合理。

畢竟此劇要傳達的是亞也那雖然害怕卻依然堅毅對抗病魔的精神，流著淚也要抵抗到底，姑且不論結果，

但亞也的精神是很值得讚許的，因為她就算明白自己只有百分之一的戰勝機會也沒有退縮，這場必輸之局她雖淚流仍是昂首面對，令人欽佩。

國家圖書館出版品預行編目資料

東洋畫坊／破風、列當度、君靈鈴　合著-初版-
臺中市：天空數位圖書　2022.01
面：14.8*21 公分
ISBN：978-986-5575-75-5（平裝）
1.CST：電視劇 2.CST：電影 3.CST：劇評 4.CST：日本
989.231　　　　　　　　　　　　　　　　111000570

書　　　　名：東洋畫坊
發　行　人：蔡秀美
出　版　者：天空數位圖書有限公司
作　　　者：破風、列當度、君靈鈴
編　　　審：亦臻有限公司
製 作 公 司：多開卷有限公司
美 工 設 計：設計組
版 面 編 輯：採編組
出 版 日 期：2022 年 1 月（初版）
銀 行 名 稱：合作金庫銀行南台中分行
銀 行 帳 戶：天空數位圖書有限公司
銀 行 帳 號：006-1070717811498
郵 政 帳 戶：天空數位圖書有限公司
劃 撥 帳 號：22670142
定　　　價：新台幣 300 元整
電子書發明專利第 Ｉ 306564 號
※　如有缺頁、破損等請寄回更換

紙本書編輯印刷：
電子書編輯製作：
天空數位圖書公司 E-mail：familysky@familysky.com.tw　http://www.familysky.com.tw/
地址：40255台中市南區忠明南路787號30F國王大樓　Tel：04-22623893　Fax：04-22623863